設計的
哲學

VOM STAND DER DINGE.
EINE KLEINE PHILOSOPHIE
DES DESIGN

Vilém Flusser
維倫·傅拉瑟———— 著

連品婷 ———— 譯

以設計為名的技術哲學思想

作為一位重要的當代媒體理論家與哲學家，維倫・傅拉瑟（Vilém Flusser）借鑑一九七〇年代後當代思潮的諸多概念結構，以及跨領域的學科背景，如：文化理論、人類學、媒體理論、數位文化和設計等學門，開創出其獨特的哲學思維。在台灣，多數人對傅拉瑟的認識大多來自前輩攝影家李文吉所翻譯的《攝影的哲學思考》（Towards a Philosophy of Photography）。該書對台灣攝影界與影像研究有顯著的影響。

而本書《設計的哲學》中文版的問世，更可讓讀者再進一步認識這位當代思想家，如何在多重面向上對設計哲學的議題提出獨特的視野與批判性的探究。

《設計的哲學》原典首次是以《事物的狀態》（The Shape of Things）為書名，在西方出版，展現傅拉瑟一系列有關設計主題的開創性觀察與洞見，而「設計的哲學」雖是德文版與英文版出版商所補充的副標題，卻也結實地彰顯出傅拉瑟對哲學思考的重視。《事物的樣貌：設計的哲學》的英文版與德文版，在收錄的文章與章節的順序

上皆有些許的差異，其最主要的原因是大部分傅拉瑟的書籍出版都並不是他自己的選擇，而是編輯與出版社對其論述的集結與彙編；中文版的內容則較為接近由法比安・沃姆（Fabian Wurm）編輯的德文版，但仍有些許的不同。傅拉瑟論著中的第一個切入點總是「哲學」。在轉向傳播時，變成「傳播的哲學」；轉向攝影時，成就了「攝影的哲學」。於本書中，其提出的框架正是一種「設計哲學」，而非一種設計理論。

中文版《設計的哲學》分為四部，共二十五章，每一篇章皆是精心設計在極短的篇幅中，值得讀者細品其言下之意與弦外之音。這種受限於篇幅與形式上的書寫在設計思維中並不罕見；在哲學中，這種簡潔的形式則表意著其思緒縝密下的哲學思辨。

筆者特別想分享幾個有趣的篇章。在〈關於設計這個詞〉這個作為開場的章節中，傅拉瑟精簡扼要地勾勒出「設計」詞源中的意義流變，並從對立面中指出其隱含著「欺騙」元素，及與「符號」相關的事實，顛覆傳統學術的理解。在〈作為神學的設計〉中，傅拉瑟則分析了人類文明中唯一的兩個高峰，即：東西方兩種文化間的差異對各自世界觀的影響。立基於此，西方設計培養出與世界互動的人們；而東方設計則認為設計是人們從世界中湧現出，並體驗它的方式。在第二部與第三部的多數章節，傅拉瑟透過對常民生活中各種「設計」，如：傘、帳篷、書籍、打字機、潛艇、

汽車、工廠，到建築、城市與都市規劃的現象分析，描繪出人類文化的流變。其中，〈為何打字機會發出咔噠聲〉處理了傅拉瑟頻繁論及的從字母到數字的主題，直指媒體革命的核心。在第四部分的〈薩滿和面具舞者〉中，傅拉瑟亦有趣地認為面具的設計問題即是一個跨主體的問題，並指出設計意味著命運，這種提出問題的過程實然是掌握命運並共同形塑命運的集體嘗試。

這些篇章雖短且看似是輕鬆的書寫，但細究仍可發現其論述中的典型元素是對當前文化情境的批判，同時也預示科學與科技的進步，以及數位革命是如何對人類社會結構產生劇烈影響。從傅拉瑟的技術哲學思維中可以發現，他認為真正的設計是一種語言，除了語言與其所提供的歷史與地理上解說外，其意義在極端的情境（如：知識、資源、物質、時間的想望〔或匱乏〕）下最能夠被解譯。總言之，在《設計的哲學》一書中，傅拉瑟言簡意賅地通過對詞彙意義在歷史流變與轉化中的追溯，闡述技術／科技與知識、文明之間的交互關係，藉由對物質世界諸多物的狀態，描繪出當代人類與環境關係的實踐。

<div align="right">

國立清華大學科技藝術研究所專任教授暨所長、藝術學院學士班主任

邱誌勇

</div>

目錄 CONTENTS

第一部

從基礎

第一章

關於設計這個詞

「設計」這個詞在英語裡既是名詞又是動詞（這是英語思考裡的特有情況）。作為名詞，它意指「設想」、「計畫」、「意圖」、「目標」、「不軌企圖」、「陰謀」、「型態」、「基本結構」，所有這些和其他含義，都和「別有用心」和「詭計」有關。作為動詞（to design），它表示「策劃某些事情」、「假裝」、「設計」、「草擬」、「制定」、「運籌帷幄」。這個詞起源於拉丁語，它包含「signum」，在拉丁語中意為「符號」，順道一提，「signum」和「sign」來自同一個古老詞根。就語源學而言，設計的意思是「描繪出來」（ent-zeichnen）。我們在這裡要問的是：「設計」這個詞是如何演變到現在國際通行的意義的？這個問題不是要考究其歷史，要人們在文本裡查證該詞於何時何處開始確立現在的這種意義。我們是要就語意學的角度理解它，例如，思考這個詞為什麼剛剛好獲致現在的文化論述裡認定的這個意義。

這個詞出現在一種跟「別有用心」以及「詭計」有關的語境裡，而設計師是一個

詭計多端、設置陷阱的陰謀家。在同樣的語境下，還有其他非常重要的詞。尤其是

「力學」和「機器」這兩個詞。希臘文的「mechos」意思是一種用於欺騙的裝置、一

個陷阱，特洛伊木馬就是個例子。尤利西斯（Ulysses）被稱為「polymechanikos」，我

們在學校把它翻譯成「詭計多端的人」。「mechos」這個詞本身來自古老的

「MAGH」，我們在德語中的「力量」（Macht）和「可能」（mögen）裡看到了它的

影子。據此，「機器」是一種欺騙的裝置，例如欺騙重力的槓桿，而「力學」則是欺

騙重物的策略。同一語境裡的另一個詞是「技術」（Technik）。希臘文裡的「techné」

意思是技藝（Kunst），它和「工匠」（tekton）或「木匠」（Tischler）有關。這裡的基

本概念是木材（希臘文裡的「hyle」（質料）的意思）是沒有形狀的材料，藝術家、

工匠賦予其形式，才使形式出現。柏拉圖對藝術和技術的基本批評是，當它們把理論

構想的形式（理型）置於質料當中時，就背叛且扭曲了形式。對他來說，藝術家和工

匠是理型的叛徒和騙子，因為他們陰險地誘騙人們觀看扭曲的理型。希臘文裡的

「techné」相當於拉丁文的「ars」，其實是「詐欺」（Dreh）的意思（請容我使用德國

騙子的行話）。「ars」的小稱詞（Diminutiv）¹，是「articulum」（意思是「人為

的」），意思是某物圍繞著某物轉動（例如手腕）。因此，「ars」的意思類似於「敏

捷」或「靈活」，而「artifex」（藝術家）最重要的意思是「騙子」。真正的藝術家

（Artist）是個魔術師。我們可以從像技巧（Artifiz）、人造（artifiziell），甚至像大砲

（Artillerie）這類的語詞裡看出端倪。當然，在德語裡，藝術家是能手，因為「藝

術」（Kunst）是源於「能夠」（können）的名詞，但是「人造的」（gekünstelt）也是同

一個詞源。

　單憑這個考慮，就足以解釋為什麼「設計」一詞可以擁有它在現在對話裡的位

置。「設計」一詞，和「機器」、「技術」、「靈活」和「藝術」密切相關，一個概念

沒有其他概念是不可想像的，它們都源自對於世界相同的存在境況的（existenziell）

態度。然而，這種內在脈絡已被否認了好幾個世紀（至少自文藝復興以來）。現代資

產階級文化把藝術世界和技術以及機器世界判然區別開來，因此，文化分裂為兩個互

相疏離的支系：其一是科學的、可以量化的、「硬體的」，另一個則是審美的、鑑賞

的、「軟體的」。這種墮落的分裂在十九世紀末就站不住腳了。**設計**一詞跳入坑谷

1　編按：用以指稱「小」的後綴詞。

裡並且搭起浮橋。它之所以做得到，那是因為技術和藝術之間的內在關係在其中有了發言的機會。因此，「設計」現在大致上是指藝術和技術（以及它們各自的價值判斷，與科學思考方式）相互掩護的地方，其目的是要為新文化鋪路。

這是一個很好的解釋，但是還有所不足。因為總結前述的概念，它們其實都意味著（主要包含）欺騙和詭計。設計為其鋪路的那個更美好的文化，會是一個意識到自身具有欺騙性的文化。問題是：當我們投入文化（技術和藝術，簡言之，設計），我們是在欺騙誰？在欺騙什麼？舉個例子：槓桿是一個簡單的機器。它的設計仿照人的手臂，它是一個人造手臂。它的技術可能和人類一樣古老，也許更古老。而這個機器、這種設計、這種藝術、這種技術，旨在欺騙地心引力，欺騙自然法則，並且詭計多端地把我們從自然狀態裡解放出來，這正是出於對自然法則的策略性利用。儘管我們的身體有重量，但我們應該能夠通過槓桿將自己推升到星星上面；如果有人給我們一個支點，我們就可以用槓桿撐起整個世界。這是作為所有文化之基礎的設計：用技術智取自然，用人造物超越自然物，製造機器，從中降臨一位神，而那個神就是我們自己。簡而言之：所有文化背後的設計，都詭計多端地讓受限於大自然的哺乳動物成為自由的藝術家。

這難道不是個很好的解釋嗎？「設計」一詞在一般的談話裡已經佔據了它現在的位置，因為我們意識到人的存在（Menschsein）是一種違反自然的設計。可惜的是，我們也不能滿足於這個解釋。當設計越來越是人們關注的焦點，隨著「設計」的問題取代了「理型」的問題，我們立足的大地開始動搖。例如，塑膠鋼筆越來越便宜，且往往是免費贈送的。它們的質料（hylé＝木材）實際上一文不值，而勞動（根據馬克思的說法，那是所有價值的源泉）則是由全自動機器完成的，這要歸功於先進的技術。唯一賦予塑膠鋼筆價值的，是它們的設計，由於設計鋼筆，我們才能書寫。這個設計是來自科學、藝術和經濟等等偉大想法的融合，它們相互孕育且創造性地交會。然而那是我們會忽略的一種設計，這就是為什麼鋼筆往往會被人免費贈送──例如，作為廣告贈品。鋼筆背後的偉大「理型」被輕視，其背後的質料和勞動亦是如此。

我們如何解釋所有價值的貶值呢？事實上，「設計」這個詞讓我們開始意識到所有文化都是一個騙局，我們都是被騙的騙子，從事任何文化活動，也都是在自欺欺人。誠然，在泯除藝術與技術之間的區別之後，我們展開了一個新視野，在這個視野中我們可以做出更加完美的「設計」，更能擺脫我們自身的侷限，創造更加藝術性的

（美好的）生活。但是我們為此付出的代價，則是犧牲了真實和真誠。事實上，機械手臂正在拆卸所有真實和真誠的東西，並不加思索地以設計完美的藝術品取而代之。

因此，所有這些藝術品的價值都變得和塑膠鋼筆一樣：即拋式的「**小玩意兒**」（*gadgets*）。這一點遲早會得到證實，最晚是在我們死亡之時。因為儘管有一切技術和藝術的策略（儘管有醫院建築和臨終病床設計），我們還是會像哺乳動物一樣地死去。「設計」這個詞在一般的談話裡佔據了它現在的中心位置，因為我們（也許是正確地）對於藝術和技術作為價值來源失去信心。因為我們開始看穿了它背後的設計。

這是個發人深省的解釋。但是它也沒有什麼說服力，這裡必須承認。這篇文章依循著一個非常特定的設計：它想推論出「設計」這個詞狡猾和陰險的面向。我之所以這麼做，那是因為這個面向通常是很隱蔽的。如果這篇文章順著另一個設計，如果堅持認為「**設計**」和符號、預兆、趨勢、標誌有關，那麼對於這個詞現在的地位也許會出現另一個同樣合理的解釋。事情就是這樣：一切都取決於設計。

第二章
設計師的目光

我在這裡憑著記憶引用《如智天使一般的漫遊者》（*Cherubinischer Wandersmann*）裡的詩句：「靈魂有兩隻眼睛：一隻注視時間，另一隻遠眺，仰望著永恆。」（若想忠於原文，請查閱並指正引文。）[1] 自從發明望遠鏡和顯微鏡以來，第一隻眼睛的目光經歷了一連串的技術改進。現在我們可以比西列修斯的安哲羅（Angelus Silesius）的直覺更加深入而準確地洞察時間。如今，我們甚至能夠將所有時間濃縮成一個時間點，並在電視螢幕上同時看到一切。至於第二隻眼睛那種仰望永恆的目光，直到最近幾年才朝著技術的完備邁出了第一步。這就是本文要討論的內容。

直到西元前三千年，人類才有了透過時間凝望永恆且描繪其所見的能力。當時人

1 ──────────
　　編按：為基督教神祕主義詩人西列修斯的安哲羅（Angelus Silesius, Johannes Scheffler, 1624-1677）的詩作。原詩作：「Zwei Augen hat die Seel: eins blickt in die Zeit,/ das andere blickt hinweg, hinan zur Ewigkeit」。

們站在美索不達米亞的山丘上望著上游，預見洪水和乾旱，並在泥磚上標記線條，代表著未來要開鑿的運河。當時，這些人被視為先知，但更確切地說，應稱他們為設計師。在評價「靈魂的第二隻眼睛」時的這個區別是有其深意的。當時的美索不達米亞人，以及現今絕大多數人，都認為觀看就是預見未來。當有人挖掘溝渠時，那是因為他預見了水道未來的走向。然而，自希臘哲學家以來，在所有或多或少受過教育的人中，人們認為這第二隻眼睛看到的不是未來，而是永恆。不是幼發拉底河未來的河道，而是所有河道的形式。不是未來的火箭軌跡，而是物體在所有重力場當中的運動軌跡形式。那是永恆的形式。只是現在受過教育的人與希臘哲學家的觀點並不完全相同。

例如，假若人們追隨柏拉圖（他把靈魂第二隻眼睛的觀看稱為「理論」），於是通過轉瞬即逝的表象，人們看到了永恆不變的形式（「理型」），如同它們畫立於天上。據此，當時美索不達米亞的情況是這樣的：有些人依據理論看到了幼發拉底河背後的形式，並把它們畫下來。他們是第一批從事理論幾何學的人。他們發現的形式，例如三角形，是「真正的形式」（希臘語的「真理」和「揭露」是同一個詞，也就是

「aletheia」）[2]。但是當他們在泥磚上標註三角形時，他們畫錯了。例如說，他們繪製的三角形的內角和並沒有剛好一百八十度，儘管理論上的三角形就是剛好一百八十度。幾何學家在把理論化為實踐時總會發生錯誤。這說明了為什麼疏濬工程（或是火箭飛行）總是會出一點差錯。

今日我們對此的觀點有所不同。（簡而言之）我們不再認為我們發現了三角形，而是認為我們發明了三角形。那時的美索不達米亞人畫出像是三角形的形狀，以計算幼發拉底河的河道，然後他們把畫好的形狀一個個套用在河上，直到形狀符合那條河為止。伽利略並不是發現自由落體的公式，他發明了它：他嘗試一個接一個的公式，直到公式符合重物下落的情況。因此，理論幾何（和理論力學一樣）是一種設計，我們研究現象，以便牢牢掌握它們。這聽起來比柏拉圖式的天上理型信念更合理，但其實卻讓人極為不自在。

如果所謂的自然法則是我們發明的，那麼為什麼幼發拉底河和火箭會依循這些法則，而不是依循其他形式和公式？誠然，太陽繞地球轉抑或地球繞著太陽轉，那僅僅

2 編按：「aletheia」的字義是「a-letheia」，「a-」是否定詞，「letheia」是「隱覆」的意思。二十世紀哲學家海德格依據這個字源學分析，突顯真理的「去蔽」、「揭露」面向。

是設計問題。但是：石頭是如何落下的？這也是設計的問題嗎？換句話說：如果我們

不再堅持柏拉圖式的觀點，也就是說現象的設計者在天上，而且理論上必須被發現，

而是認為是我們設計了現象，那麼為什麼現象看起來像它們所展現的樣子，而不是我

們希望它們的樣子？然而，這種不舒服的感覺在本文中是無法消除的。

另一方面，毫無疑問的，無論形式是發現或是發明，不管是由天上的或是人間的

設計師創造的，它們都是永恆的，也就是不受時間和空間限制。一個理論上的三角形

其內角和無論在何處都總是一百八十度，不管我們是在天上發現它還是在繪圖桌上發

明它。而如果我們彎曲繪圖桌並設計具有其他內角和的非歐幾里得三角形，那麼這樣

的三角形也是永恆的。設計師的眼光，不管是人間或天上的，無疑就是靈魂的第二隻

眼睛。這裡出現了以下的特殊問題：永恆到底是什麼樣子？它是像三角形（幼發拉底

河）或是像方程式（落下的石頭）或其他什麼？答案是：它可能看起來會是像它所希

望的樣子，而拜解析幾何之賜，它總是可以化約為方程式。

接著我們可以探討靈魂第二隻眼睛的技術化。人們可以把所有永恆的形式、所有

不變的理型表述為方程式，把這些方程式從數字代碼轉換為電腦代碼，並且把它們輸

入電腦。就電腦而言，它可以在螢幕和全像投影當中以線條、平面和（後來）的立體

形狀呈現這些演算法。電腦可以由此製作「數位生成」的合成圖像。然後用靈魂的第一隻眼睛所見的正是用靈魂的第二隻眼睛看到的。出現在電腦螢幕上的是由永恆不變的公式（例如「1＋1＝2」）組成的永恆不變的形式（例如三角形）。然而說也奇怪，這些不變的形式可以改變：可以扭曲、旋轉、縮小和放大三角形。而從中產生的，也是一個永恆不變的形式。靈魂的第二隻眼睛仍然總是注視著永恆，但是它現在能夠操縱永恆。

這就是設計師的目光：他有這樣一隻顧頂眼（也就是這樣一台電腦），多虧了它，他才能看見和處理永恆。然後他可以命令機器人把被構想和操縱的永恆傳輸到人世間（例如開鑿運河或建造火箭）。在美索不達米亞，他被稱為先知。他配得上神的名字。只是，謝天謝地，他沒有意識到這點，並認為自己是技術人員或藝術家。願神保持他這個信念。

第三章
形式和公式

永恆者（願他的名受顯揚）自空虛混沌（Tohu wa-bohu）中創造了世界。神經生理學家（他們可能一直默默無聞）搞清楚祂了，現在任何像樣的設計師都可以模仿祂並且比祂做得更好。

情況看起來是如此：長久以來，人們認為造物主賦予內容的形式隱藏在內容背後，人們可以在其中發現形式。例如，上主發明了天空的形式，並在創造的第一天把它置於混亂之流的人，天空就這麼誕生了。而像畢達哥拉斯（Pythagoras）、托勒密（Prolemäus）之流的人，則在表象之後發現並記錄了這些神聖的形式。關於圓和本輪（Epizykel, epicycle）：這就是所謂研究：發現表象背後神聖的設計。

自文藝復興以來，人們認識到了若干讓人驚訝而吃不消的事實：天空可以在托勒密的圓和本輪可以被表述和形式化，但是哥白尼的圓周和克普勒的橢圓卻做得更好。

它到底是什麼樣子呢？造物主在創世的第一天到底是使用圓、本輪或是橢圓？或者那根本不是天主，而是證明出這些形式的天文學家？形式不是神聖的，而是人為的嗎？它們不是永恆地在彼岸，而是在塵世中可形可塑的嗎？它們根本不是理型和理想，而是公式和模型呢？讓人吃不消的不是廢黜上帝，以及任命設計師作為世界的創造者。真正難以忍受的是，天空（以及自然的所有方面）不能任意地形式化，如果我們真的登上了神的寶座，應該可以恣意為之才對。為什麼行星會沿著圓形、本輪或橢圓軌道，而不是正方形或三角形軌道？為什麼我們可以用不同的方式表述自然法則，卻不能任意為之？有沒有什麼東西會把我們的一些公式吞下去，卻會把其他公式吐出來並且嘲笑我們？是否存在著我們可以表述和形式化的「現實」，但是會要求我們適應它？

這個問題讓人吃不消，因為一個人不可能既是世界的設計者和創造者，卻又要聽命於這個世界。幸運的是（因為在這裡不能說「感謝神」），不久前我們找到了解決這個難題的方法。一個像莫比烏斯環（Möbiusband）[1]那樣的解決方案。它看起來是

1　編按：由德國數學家莫比烏斯（August Möbius, 1790-1868）一八五八年發現的一種平面，把長條紙轉一百八十度，兩端接起來就成了莫比烏斯平面。

如此：我們的中樞神經系統從其環境（當然，包括我們的身體）接收經過數位編碼的刺激。該系統透過至今沒有完全理解的電磁化學途徑，把這些刺激轉化成感知、感覺、欲望和思想。我們感知世界、感覺它、嚮往它，就像中樞神經系統處理過程一樣。世界為我們準備了那些自地球生命開始以來就在遺傳信息裡既定的形式。這個過程在中樞神經系統中編寫程式。這個過程規定了在我們的遺傳訊息裡的系統。世界只會呈現符合我們的生命程式的那些形式。這就解釋了為什麼我們不能對世界任意強加任何形式。

我們必須利用詭計擺脫這個生命程式，甚至是一系列的詭計。我們發明了一些方法和設備，它們的作用類似於神經系統，可是又不同於它。不同於中樞神經系統，我們可以運算來自各處的刺激（粒子）。我們可以創造其他不同的知覺、感受、想望和想法。除了透過中樞神經系統運算的世界之外，我們還可以生活在其他世界中。我們可以不只一次地在那裡。而「那裡」（da）這個詞可以有多種含義。雖然剛才所說的讓人難以置信，甚至荒誕不經，但是也有些比較平靜的說法：**網路空間和虛擬空間**就是這樣的委婉說法。它們指的是以下食譜：

採取一種形式，任何一種形式，更確切地說，是任何可以用數字表達的演算法。

通過電腦把這個形式輸出到印表機。人們用盡可能密集的粒子填滿以這種方式顯現的形式。你看，世界形成了。這些世界當中的每個世界都和中樞神經系統的世界一樣真實（也就是我們目前的世界），只要它像中樞神經系統一樣密集地填滿形式。

這是一個美好的女巫廚房：我們把世界烹調成任意的形式，並且至少與造物主在著名的六天裡所做的一樣。我們是唯一的巫師、設計師，現在我們讓超越神，把現實的問題掃到桌角（Tischkanten）和康德那裡（Immanuelkanten）[2]：但凡真實者，都是規規矩矩地、熟練地、認真運算成形式的東西；而非真實（例如夢想、虛構）則是草草率率計算出來的。例如，我們心愛女人的夢想形象並不真實，因為我們的夢境很草率。但是，如果我們把它委託給專業的設計師，他或許會配備全像投影，為我們提供真實的心愛女人，而不是馬馬虎虎的夢想。結果就是如此。

我們識破了永恆者（願他的名受顯揚）的詭計，偷竊他的烹飪食譜，現在料理得更美味了。這真的是個新故事嗎？普羅米修斯（Prometheus）和偷來的火那時是怎麼回事？也許我們認為我們只是坐在電腦前，其實我們就要被捆綁在高加索山上？也許有些鳥為了要啄食我們的肝臟已經開始在磨尖鳥喙了？

<hr>

2　編按：這裡是個雙關語，第一個字是桌「角」（Kante），影射康德的姓氏（Immanuel Kant），指康德主張自我和物自身的不可知論，把問題存而不論的意思。

第四章

類型和特性

有一句流行語說，我們正在大步走向資訊社會。大多數人不知道那是什麼意思，但是這並不能阻止它的強硬主張。但是，如果有人真的有興趣深入了解資訊社會，那麼他們應該仔細研究一下活版印刷（typographisch）社會。在本次演講[1]中，我會嘗試深入考察它。

從價值的角度來看，它可以分成三個領域。無涉價值、有價值和無價值的東西。第一個領域是指自然或原料。第二個領域是指文化或創作。第三個領域是指垃圾或廢物。有價值的領域源於無涉價值領域的工作，無價值領域源於有價值領域的消費。無涉價值的領域源於無價值領域的熱力學第二定律（我們當中的綠黨想要加速它）。這

1 一九九一年十月八日在慕尼黑印刷學會年會的演講。

裡的工作則有待商榷。它是一種行動，把價值注入無價值的事物當中，使它變得有價值。如果「價值」被定義為應然（das Sollen），那麼工作就是使「實然」的事物變成「應然」的那種行動。[2]說起來容易，但是在印刷機器發明之前，人們並不清楚這是什麼意思。

我們應該以一個例子說明這個困難。一棵樹應該變成一張桌子。而這是木匠應該做的。於是他砍倒了樹，並用它製造了一張桌子。他拿了一些本來就是如此的「實然」東西（一棵樹），然後製造成某些東西，讓它成為「應然」的事物（一張桌子）。他是這麼做的：他想像一張桌子，他有一張桌子的理型，他追求桌子的形式，並且強迫木材成為這個形式。這張桌子是被賦予了形式的木材。然後時間的利齒啃噬著它，例如以蛀蟲的形式。直到桌子瓦解，失去它的形式，被剝除了形式（desinformiert）[3]，變成了垃圾。它在那裡等待，直到它完全解體並變成塵土，從其中生長出新的樹木、桌子和解體的桌子。某些因為其週期循環而顯得有點荒謬的價值描述，對於木匠工坊的觀察是有說服力的，這種描述讓人不自在，人們不想承認

<hr>

2　編按：實然和應然的區分是由英國哲學家休姆（David Hume）提出的。

3　編按：「desinformieren」原本指傳播錯誤訊息，這裡是指失去形式。

它，並且談論永恆的價值。他們反倒是應該去印刷廠一趟。

那個境況看起來是：有人送來一份手稿，是幾張雙面書寫的紙。我們要考察的印刷廠有全自動印刷機。一台機器從文本中讀取字母並且把字母傳輸到另一部機器，在有點複雜過程中把傳輸來的字母列印在另一張紙上。這台機器每天可以毫不費力地執行這種單調乏味的傳輸一百萬次。紙張是耐久的木屑。機器因此把木材變成了一百萬份文本。但是事情並不像在木匠那裡那麼順利。因為我們不能說機器強迫木材成為字母的形式，就像木匠強迫木材成為桌子的形式一樣。相反，這些字母只在紙面上。

但是印刷廠和木工坊之間的決定性區別在於：在家具工廠裡，木匠心目中的桌子形式進入了木材，並且和桌子一起輸出。在印刷廠裡，機器複製過的手稿被擱在某個抽屜裡，在這個特殊的意義下，它永遠存在著。我們對印刷作品的洞察，正是對資訊社會的洞察。

事實證明，對無涉價值事物的利用，也就是工作，分成兩個階段進行。在第一階段中，形式被看到，在第二階段中，形式被強加到事物上面。第一步，木匠看到桌子，有人寫下文章。第二步，木匠和印刷機器把這個形式印在木頭上。第二階段，壓印、打印、滾壓，可以機械化。第一階段掌握的形式是價值的來源。人們可稱之為

「賦予形式」（informieren）。完美的資訊社會就是這樣一個社會，每個人都滿足於賦予形式，而把所有的壓印、打印和滾壓都交給機器。人們在印刷廠裡可以看到它看起來是什麼樣子以及它將會是什麼樣子。

這不是很令人滿意。因為這些永恆的價值，獨創性的手稿，這些偉大的草稿和樣張，這些傑出的想法，被放置在印刷廠的抽屜裡而且永遠不會問世，在完全非柏拉圖式的意義上是永恆的。因為它們是所謂的原型（Prototyp）。把這些原型傳送到物體上，而不是實質上把它們送進沖壓機裡，由此變成了定型（Stereotyp）[4]。一本印刷出來的書、一個鑄模而成的鋼筆、一塊沖壓和深模鍛造的金屬板，以及整輛汽車，它們都是機器產品，在沒有實質使用到原型的情況下，原型成為了定型。印刷出來的書、鑄模而成的鋼筆、焊接的汽車，它們的原型躺在某個被遺忘的角落，只有對於窮本溯源的研究感興趣的人才會接觸到它們。

這就是資訊社會著名的非物質性（Immaterialität）：原型（價值）並沒有實質地涉入生產過程中。弔詭的是，價值的永恆性就在原型的稀缺性價值上。放置在任何一

4 編按：「Stereotyp」也譯為「刻板」，它另外有鉛版印刷的意思。

間博物館裡的莎士比亞手稿，都具有稀缺性價值，可是其實作為文本（Text），它一點價值也沒有。「梅賽德斯一九一〇」（Mercedes 1910）的原型在任何一間博物館中也是如此，作為運輸工具，它是毫無價值的。從印刷術的發明開始，對於一切價值的重估，基本上就廢除了永恆價值的意識形態，而以「形式賦予」（Informieren）的知識取代了這種意識形態。

這裡的核心概念是類型（Typ）的概念，它取代了價值概念。「Týpos」的意思是「模具」、「印記」、「形象」和「類型」。活版印刷（Typographie）意思是「挖」或「刻鑿模型」，或者更準確地說，把原型轉換為印版。「類型」意味著「印跡」（Spur）、「原型」（Urspur）而「定型」則是「固定印跡」（Starrspur）。活版印刷是原始印跡固定化成眾多複印本（Nachdruck）的過程。在資訊社會中，人們忙於製作原始印跡，以使自動化機器透過複製把它們固定化。資訊社會是瞬息即逝的人們在「此有」（Dasein）的柔軟沙灘上留下的足跡以逃避死亡。還有一些機器可以把這些軟體材料固定化成定型的硬體（Hardware）。問題是：軟體的印跡，也就是原始印跡、擺在永恆抽屜裡的原型，沒有經過風化就老化了，因為它們被新的原型超越而乏人問津。由機器從原型中讀取出的硬體而固定化的定型，就像數十億同

卵雙胞胎或克隆（Clone）一樣，在日益單調的環境中傾瀉而出。換句話說，資訊社會的難題在於人們創造種種原型並且消費種種定型。那麼，這就是那些談論新興資訊社會的人所宣稱的烏托邦：每個人都會製造出獨特的原型（每個人都會成為設計師），每個人都不得不咬緊牙關，面對每下愈況的僵硬、單調刻板。我們很難想像更可怕的預測，這正是為什麼會有像「活版印刷社會」這樣的社會：也就是讓人明白這種可怕的預測，同時讓人更容易忍受。

為了看出這點，我們必須導入兩個新概念，也就是「特性」（Charakter）和「克隆」（Clone）的概念：歌德（Goethe）所說的「特性」是在世界的流動中形成的，這個字的字源是「被刻鑿的某物」（charissein）[5]。人們認為特性和類型的含義大致相同。也就是說，當犁開犁溝時，它造就了一個特性並留下了一個類型（印跡）。但是，特性和類型就像一枚硬幣的兩面。特性是在類型中獨一無二、獨特的東西。而類型是在特性中可以複製和分類的東西。我的狗像狗的模樣（hundeartig），這是牠的類型（typisch）。牠是我的狗，這是牠的獨特之處（charakteristisch）。我們的類型在於我

5 編按：「Charakter」的希臘文是「kharaktér」，類型、本性、性格的意思，源自動詞「kharássō」，「鑿刻」。

們是人類，而我們的獨特之處在於我們每個人都是與眾不同的。

當人們發明字母時，人們以為找到了「特性」。有些人想說「字母」時，他說的還是「特性」6。人們是這樣想的：字母「A」要和字母「B」區分開來。例如，兩個半圓是大寫字母「B」的特點。印刷術的發明者驚訝地發現，所有的字母都是類型，因而他們被稱為字型設計師（Typograph）。他們發現大寫字母「B」是一個原型，可以用來製作數以百萬計的定型。這就是資訊社會的可怕之處：每個人都是藝術家、設計師、電腦工程師，好比說，每個人也都會畫出優美的大寫字母「B」，機器則由這些大寫字母「B」印刷成定型的大寫字母「B」，這對人類來說是要很費力才做得到的。

有個語詞像達摩克利斯（Damokles）之劍一樣懸在我們頭上7，據我所知，它還沒有從英語中被翻譯成德語，因為顯然唯有美國人才有臨危不懼的勇氣說出它。這個詞是「克隆」，它把「定型」的概念從印刷廠和工業生產轉移到生物領域。

克隆大致是指一群生物，透過刻意地分裂一個卵細胞，使這群生物彼此之間難以

6　編按：德語的「字母」是「Buchstabe」，英語「Character」有字母和性格的意思。

7　編按：比喻讓人提心吊膽的事。

區分。因此，它指的是一群同卵雙胞胎，而其中前綴「雙」（zwi）不是兩個而是一百萬。人們必須想像克隆的生產是這樣的。在一家印刷廠，一份活生生的手稿被交付，就是一條活生生的遺傳訊息鏈，機器運轉、壓印和沖壓，生產出一百萬份相同的副本。換句話說，交付的手稿不再被認為是有獨特性的東西，根據活版印刷，它反而被認為是個類型的東西。依據這些說法，古騰堡（Gutenberg）是否像輪轉機一樣在墳墓裡不斷轉動，則是個未有定論的問題。

這就是完美的資訊社會的樣貌，如果字型設計師不阻止它的話。所有人都會草擬出獨特的、極富特色的藝術作品，機器會把它們視為原型，並且以難以區分的定型把它們複製成數百萬件，散播到各處。到處氾濫著設計精巧且難以區分的鋼筆、汽車、起司漢堡，不久以後還會有母雞、老虎以及為什麼不設計精巧的電腦工程師（這個未日預言的第一部分已經應驗了）。

但現在字型設計師正以救世軍的身分趕赴現場以化險為夷。多虧了以下的方法：偉大的天才藝術家發明了偉大而獨特的字母「大寫的 B」。邪惡的自動印刷機器把它視為原型，並將數百萬個、無法區分的大寫「B」的克隆傾倒給我們。字型設計師進來，在最後關頭從機器的卡榫中搶走獨特的大寫字母「B」。然後坐下來，端詳著大

寫字母「B」的每個角度——看吧，在字型設計師匠心獨運的巧手下，大寫字母「B」獲得新的特性。例如，它的兩個半圓變成三角形、橢圓形或彎彎曲曲的。然而，就算是字型設計師也無法阻止機器的出現，並且陰險地以重刻的大寫字母「B」製造出定型。字型設計師希望他們的大寫字母「B」難以辨認，如此僅會有少量的副本出現在該地。我們轉到生物領域，那意味著：天才的基因工程師創造了獨特的特性「有翅膀的乳牛」。機器來了，它把視其為原型，自此，白天牛在我們的頭上振翅飛行，而夜裡乳酪製造乳牛則必須爬進牛棚裡。現在來了一位基因字型設計師，他把有翅膀的乳牛都變成了「有翅膀的優酪乳牛」。希望只有少數這樣的乳牛會在樹梢上盤旋，因為我們對優酪乳的需求遠低於卡門貝爾起司（Camenberr）的需求。

這是我們在活版印刷社會裡要做的考察。我假定您未參與過。這就是為什麼您也會認為我對於原型、定型和克隆之類的事物的恐懼，以及我對於特性和獨特性之類的事物的失望是一種過失。所以我認為您對於將臨的資訊社會比我更有信心。在這種情況下，請您在接下來的辯論中對我解釋，為什麼您拚命擋在手稿和機器之間，如果您這樣做是為了防止從機器中產生克隆的話。

第五章

作為神學的設計

十九世紀時人們認為，西方是西方，東方是東方，兩方永遠不會相遇（West is West and East is East, and never the twine can meet）[1]。那是基於深刻洞察的見解。因為對於西方人來說，最可怕的是死，而對於東方人來說，最可怕的是生。在西方，人必須死（這是罪惡的代價），而在東方，人必須一次又一次地重生（這是對犯罪的懲罰）。「救贖」在西方是超克死亡，在東方是超克重生。基督應許永生，佛陀從生中解脫。換句話說，在西方人們不想死，但必須死，而在東方人們不想活（因為人們已經認識到生即是苦），但是人們必須重生。這兩個世界之間似乎有一道無法逾越的鴻溝。但是當人們手裡拿著一個日本設備（例如袖珍收音機）時，人們會意識到這個裂

1 編按：語出英國詩人吉卜齡（Joseph Rudyard Kipling, 1865-1936）的詩作。據竹本郎譯作：「西乃西時東乃東，兩處不相逢。」

開的鴻溝正在閉合。

沒有什麼比輕視這個聞所未聞的事件更容易的了。袖珍收音機是西方應用科學的產物，而它是日本人設計的。這樣的事屢見不鮮。例如，中國瓷器是根據英國設計製作的。這時候遠東文化可能已經傳到羅馬帝國，反之，希臘文化也進入了中國。更不用說哥德式大教堂上的蒙古龍和吳哥窟眾神的亞歷山大頭盔。設計的依據不在於功能，而是船隻或絲路上的商人。人們不必呼求基督或佛陀就能理解日本袖珍收音機。

我們思考一下美國艦隊如何打開日本港口，或是日本如何在兩次世界大戰期間在歐洲和美國的工業間諜活動就夠了。然而，一旦如此輕視之，人們就會覺得自己再也沒辦法掌握試圖解釋的現象。德國高速公路上的豐田汽車（Toyota）難道不應該是與飛雅特（Fiat）相提並論，而是要與金帳汗國相互比較？

日本的袖珍收音機並沒有在西方的應用科學上面強加一個東方的形式，而是兩方相互超越的合成物。當人們思考它時，這會是個驚人的主張。如果說，人們對於現象世界採取批判和懷疑的態度，那麼西方科學就要歸功於那個理論距離。東方形式則要歸功於一種非常特殊的、具體的體驗，它使得人和世界的界線相當模糊。在科學理論以及不可分割的整體的具體經驗之間，裂開了上述的那道鴻溝。然而，袖珍收音機是

否成功地合成了兩方？它是否把植物學與花道、彈道學與射箭、國際象棋與圍棋合成了一個新的整體？我們因而得以推論說，在袖珍收音機當中，日本的設計並不只是被強加在收音機上，而是從收音機裡生長出來的。

如果我們嘗試把源自遠東的想法和西方的 **【設計】** 概念對比一下，或許可以更接近這個（對未來有決定性意義的）問題。從我們的角度看來，**【設計】** 通常被理解為把一形式加在無形式的質料上面。「形式」（它的希臘文是「eideia」）理論上是可見的：例如，理論上人們看得出來三角形是個內角度和為一百八十度的形狀。現在人們則把理論上構想的東西壓印在無形式的東西上，比方說，「設計」（形塑）了一座金字塔。然而，人們必須接受以這種方式產生的內角和不再是一百八十度的事實。沒有任何設計可以是「完美的」，完全符合其理論構想的模型。這是我們自己的設計問題，而肯定不是遠東的問題。我們可以觀察到形式在東方人手中如何產生，例如文字、紙花，或者只是喝茶手勢的形態。這並不是把想法加在無定形的東西上。而是，它可能是關於一個全面性的型態從自身和周圍的世界當中迸發出來。**【設計】** 是——在遠東的意義下——沉浸於「非我」之中（例如在紙張、畫筆和顏料裡），由此才構成了「我」（例如文字符號）。

在西方，設計見證了干預世界的人們，然而在東方，設計是從世界裡出現的人們體驗世界的方式。如果人們依照「美學」（ästhetisch）這個語詞的原意（也就是「可體驗的」）去理解，那麼在東方，「設計」就是純粹的美學。

當然，現在這並不是說袖珍收音機是日本設計師用塑膠材料和銅線以一種「神祕合一」（unio mystica）的方式使它從世界當中浮現出來。就像西方袖珍收音機一樣，設計師很少在理論上干預世界以賦予它形式。而是，無論是東方或西方的設計師，在設計時都會考慮到他們所要形塑的對象的市場和功能。但是我們不該被這種明顯的相似之處誤導了。這位日本設計師來自以佛陀為解脫生死者的文化背景，我們可以從他的設計中看出這點：枝幹彎曲的盆栽和滑動拉門、涼鞋和袖珍收音機；隨身聽、未來的電子和基因機器人以及人工智慧。在所有這些設計中，都表達了和環境融為一體、自我融入的獨特美學品質。只要人有現象學（phänomenologisch）訓練的目光，就一定可以在袖珍收音機、豐田汽車和照相機當中確定這點，如同在日本（以及遠東）的菜餚裡看到的。

這是個驚人的主張，原因如下：自然科學以及奠基於它的技術只能在西方的土地上出現。它們預設了理論上的距離，但是也預設了猶太人的想法，也就是人必須改變

設計的哲學　42

世界才能改變自己。基本上，科學是一種「在現象背後」發現猶太教和基督教的神的方法，而技術則是一種在世界裡建立這個神的王國的方法。一旦人們把科學和技術移植到遠東的設計裡，那麼兩者都必須改變其本質。

即使我們一直沒有提出證明，這個決定性的變化畢竟已經在進行當中。日本實驗室產生的不再是導致工業革命的科學，因為在其中展現了一種截然不同的「精神」。從日本湧入全球的工業產品，和啟蒙運動以來的工業革命所處的氛圍並不相同。隨著中國創造性地投入科技的發展，這點會更加明顯。那就像是創造科學技術的初衷已經轉向了。我們可以如此理解這個基本意圖的轉向：

我們的科學是一種邏輯論述，而這種論述是以字母和數字（alphanumerisch）編碼的。換句話說，科學依照線性書寫以及思考的規則來描述和計算自然。該技術背後的意圖是掌握如此描述和計算的自然，幫助知識發揮力量。在遠東，沒有在結構上可與文字、數字相媲美的代碼。那裡的科學和技術只能用英語和我們的記數系統來想像。但現在文數字代碼正在被數位電腦代碼所取代。這些新代碼與遠東（例如形意符號）的共同點多於線性代碼。現在，至少科學和技術在遠東和在西方一樣可以想像。他們背後有著不同的目的。

從西方的角度看來，西方文化基本結構的瓦解山雨欲來。從東方湧入的大量產品，它們的設計可以使我們透過每個產品具體體驗到東方的生活氣氛。透過每一台日本袖珍收音機，我們可以具體地（「審美地」）認識佛教、道教或神道教的生活態度。我們體驗到，我們催生出科學和技術（但是也導致其他更可怕的事情）的那種思考方式如何融入東方。遠勝於各種不同的東方化教派（尤其是在美國興起的），東方工業產品的設計把猶太教和基督教的根基從我們腳下抽離，使我們沉沒在東方世界裡。但是從東方的角度看來，則可能會產生完全相反的感覺。西方科技的興起在那裡可能被理解為東方生活方式的瓦解，當人們把袖珍收音機的設計與和服或武士刀的設計做比較時，這點就變得顯而易見。

從「更全面」的觀點來看，我們可以說現在也許是西方與遠東的相互融合。也許這種相互瓦解正是體現在**「後工業」**（「後現代」？）產品的設計中。但是十九世紀確實是正確的，佛陀被認為是不可能融入基督，反之亦然。一個人的神是另一個人的魔鬼。也許一場共同的扁平化正在逼近，也許是價值的相互毀滅？

在這件事上，我們有必要把真誠置於齊頭式平等的正義感之前。人類文明就只有兩個：遠東的和我們的。所有其他的若不是兩者之間的重疊（例如印度），就是至今

還沒有開發的形式的開端。如果，就像表面那樣，西方科學技術移植到遠東，導致了兩種文化的稀釋，那麼我們其實談論的是「大眾文化」，一種在美學上表現為媚俗設計的文化。但人們也可以嘗試以不同的方式把握東西方交會的開端。如果要在後工業產品的設計中表達一種新的存在感，那會是什麼樣子？

我們本文開頭提過，東西方根本的區別在於對於生死的態度。從西方的觀點中產生了希臘哲學、猶太先知，並進而產生了基督教、科學和技術。由東方觀點中則是出現了一種我們西方人永遠看不透的審美的、實用主義式的生活策略。現在這兩個無法達成一致的觀點可以（或必須）相互融合了。他們創造了彌合鴻溝的各種代碼（電腦代碼）。從它們的融合中產生了一種無法再分類的科學和技術，其產品的設計精神不再適合舊的範疇。這個設計難道不應該交由「神學」去分析，以了解是否它們對於生死的態度進入了一個新層次？這個設計是不是意味著猶太基督教和佛教的「被揚棄」（aufgehoben），而我們目前對此無法回應？這是個大膽冒險的假設。但是當人們拿著日本袖珍收音機並深入研究其設計時，這個假設似乎不再那麼冒險，相反的，它簡直是必要的。提出這點是本文的意圖，然而，不得不承認這裡提出的內容是初步的。我希望它被讀作一篇論文，也就是一個假設的嘗試。

第六章

工業設計中的倫理？

不久前，這是個多餘的問題。物的道德？設計師的首要考量，是生產實用的物品。例如，刀具的設計必須鋒利地切割東西——包括敵人的喉嚨。除此之外，如果一個設計構造要實用，它必須相當精確——在與科學知識一致的意義下。它應該要看起來美觀大方——在某個意義下，它能夠為使用者提供體驗。結構設計師的理想是實用主義式的，也就是有功能的。道德和政治方面的考慮，對他幾乎不怎麼重要。道德規範是由大眾決定的——不是由超越個人的威權機構，就是透過共識，又或兩者兼有。道德規範是由大眾決定的——不是由超越個人的威權機構，就是透過共識，又或兩者兼有。設計師和產品的使用者在懲罰的威脅之下——無論在今生或是來世，都服從於這些規範。

然而，物的道德問題，設計師的道德和政治責任問題，在當前形勢下有了新的意義（甚至有急迫性）。對此至少有三個不同的原因。

首先：不再有制定規範的大眾。儘管威權機構仍然存在（宗教、政治和道德性質的），但是他們的規則再也無法被信任：他們的工業生產力令人懷疑。因此，人們越來越不相信權威，尤其是因為通訊革命摧毀了我們至今已知的公共領域。他們的能力受質疑，因為工業生產變得極其複雜，任何類型的規範都容易被誤以為太單純了。每個威權主義因而變得很無能，它們的規範的普遍化也往往會阻礙工業進步或導致混亂，而不是提出任何準則。科學是唯一大抵上完好的威權。然而，它總是聲稱進行價值中立的研究，因此儘管提供了技術，卻沒有道德規範可言。

其次：包括設計在內的工業生產，已經發展成一個吸收來自不同領域資訊的複雜網路。製造商可用的資訊量遠遠超過了個人記憶的容量。即使使用人工儲存方法，仍然會遇到如何篩選資訊加以處理的問題。因此，有必要在由人力和人造物組成的團隊裡合作無間。；結果因而不能歸於一位作者。由此可見設計過程是由高度分工組織而成的。由於這個原因，不再有個可以為產品負責的人。即使有制訂規範的威權，也沒有人會覺得自己受限於這些規範。這種遵循生產過程邏輯在道德上的不負責任，如果未能就某種設計的道德規範達成一致，也就不可避免地會產生出有道德上應受譴責的產品。

第三：過去人們默認產品的道德責任在於其使用者。如果有人用刀子刺傷了別人，那個人必須獨自承擔全部責任，責任不在於刀子的設計者。因此，刀具的結構設計是某種無關倫理的、價值中立的活動。然而，今日的情況已不再如此。許多工業生產是由自動化設備執行的，讓機器人為產品的使用負責是荒謬的。

那麼當機器人殺人時，誰應該負責呢？機器人的設計者、刀的設計者，還是編寫機器人程式的人？難道不能把道德責任歸究於結構設計、程式編寫或生產中的錯誤嗎？那麼將道德責任歸於製造機器人的工業部門呢？或者也許究責整個產業界，甚至是產業所屬的整個體系？

換句話說：如果設計師不解決這些問題，就會導致完全不負責任的後果。這當然不是個新問題。一九四五年，當提出誰要為納粹反人類罪行負責的問題時，這點變得非常明顯。在紐倫堡審判期間，發現了一封由德國實業家寫給納粹官員的信。在信中，這位實業家溫文儒雅地為他的煤氣爐設計不良請求原諒：沒有一次殺死數千人，而只殺死了數百人。紐倫堡審判和後來的艾希曼審判都清楚表明：一、不再有任何適用於工業生產的規範；二、沒有單一的罪行發起者；三、責任被淡化至此：我們實際上的情況是完全不必為工業生產導致的行為負責。

不久之前，伊拉克戰爭又更加清楚地說明了這個問題，儘管情況不若納粹那麼荒謬而殘暴。那裡的死亡比例如下：每一個盟軍士兵死亡就有一千名伊拉克人死亡。這個比例是透過卓越的工業設計實現的。符合目的、科學的準確性以及在美學上讓人印象深刻的設計。這裡涉及任何倫理或道德（更不用說政治）責任嗎？想像一個畫面，一名飛行員在空襲後從直升機上下來，並且立即與電視記者交談。他還戴著頭盔。當他轉向記者時，直升機上的砲口轉向同一個方向。他的頭盔與機槍槍炮同步，他的眼睛在指揮攻擊。現在誰要為這個後工業直升機和飛行員的複合體負責，又是誰要為這種錯綜複雜的關係導致的行為負責？是否有任何一個可以想像的權威機構能夠判斷這類行為──無論這個權威是法官、牧師、國家或國際議會、工程師還是複雜體系分析專家？

如果我們做不到──超越所有意識形態──，至少也要找到方法解決設計當中的倫理問題，把納粹主義、伊拉克戰爭和類似事件都表述為破壞和自我毀滅的開始階段。我們開始質疑自己的這個事實，提供了我們懷抱希望的理由。

第二部

到物的狀態

第七章
戰爭與物的狀態

大家都知道歌德建議人要高尚、樂於助人和善良（edel, hilfreich und gut），而這也說明了我們距離啟蒙運動有多麼遠。我們想像一下在阿爾及利亞基要主義派的大規模示威者面前朗讀歌德的詩句（而且有阿拉伯語翻譯）那種場景。然而，我們可以嘗試讓詩句中列出的特質更加符合現實狀態。我們可以用「優雅」取代「高尚」，並且也許以「方便使用者」取代「樂於助人」。把「善良」這個語詞轉換到千禧年末，當然會有點難度。除此之外，我們還必須更加精確地表述歌德的「人」的概念。因為自從人文主義沒落以來，就再也沒辦法概括性地談論人類了。這篇文章的任務是要把歌德立意良善但是可能代價太高的建議，轉換成為設計的辯護：「讓設計師優雅、方便使用者而且優良。」

我們用一個簡單的例子來說明這個問題。以設計一把裁紙刀為例。設計師很優

雅：這把刀與眾不同，又不令人生厭（即「高尚」）。設計師是方便使用者的：刀很方便而且不需要任何特殊的基礎知識就可以使用（即「樂於助人」）。而且設計者很優良：這把刀非常有效能，可以毫不費力地切開紙張（或其他障礙物）。這種優良（正如我說過的）是有問題的。也就是說，刀子太優良了：它不僅能夠裁切紙張，也會切傷使用者的手指。所以也許歌德的建議需要稍微重新表述一下：人要高尚、樂於助人、優良，但是他現在還需那麼優良嗎？

假設人們在伊拉克戰爭中部署了那些導彈，而不是裁紙刀。毫無疑問的，這些物品的設計者是相當高尚的人：導彈優雅，並且可以被視為代表當代特色的藝術作品。毫無疑問的，設計者也是非常樂於助人：雖然導彈是複雜的系統，但是它們在操作上相當方便，即使來自幼發拉底河上游的半文盲青少年也能夠使用它們。然而，有人可能會爭辯說，導彈的設計者太優良了，因為這些物品不僅殺傷力極佳（它們應該有的效果），而且會挑釁其他導彈，然後殺死第一顆導彈的使用者。

伊拉克導彈的高尚、樂於助人而優良的設計者，可能是俄羅斯工程師。他們可能讀過歌德（儘管在俄羅斯的他們更有可能在中學讀過席勒）。從這些高尚的人的角度來看，歌德的名言無可指摘。殺死導彈使用者是讓設計師變得更好的挑戰。那就是設

計殺死一連串凶手當中的第一個凶手的導彈。這就是所謂的進步：由於設計中的這種反饋，人類會變得越來越好。因此也越來越樂於助人和高尚。然而，這種基於辯證唯物主義的樂觀主義，可能會受到其他觀點的質疑。

現在不是反對由於戰爭而逐步改良設計的時候。例如指責所謂的軍事和工業複合體，說它是所有優雅、方便使用者和優良的真正源頭。伊拉克戰爭再次清楚顯示，如果沒有戰爭，設計會是什麼樣子。如果我們十萬年前在東非的祖先沒有設計出優雅、方便使用者、優良（能夠優雅地輕鬆殺害）的箭鏃，我們可能至今仍然使用牙齒和指甲互相攻擊或是攻擊動物。戰爭可能不是優良設計的唯一來源（也許還涉及到性別，見〈服裝時尚〉）。但是無論人們想說「做愛和作戰」或只想說「做愛」，但是「要做愛，不要作戰」絕對不會符合優良設計的利益的。

但是也有人反對戰爭。他們不願意被導彈炸死（儘管被問及此事時，他們也說不上來偏好哪種死亡方式）。這樣的人願意為了和平而容忍差勁的設計。當導彈、裁紙刀和箭鏃越來越不堪用，因而沒有那麼優雅或方便使用，他們會非常高興。這些好人的「好」意思和前面所指的不同。這些好人一無是處，他們就只是個「此有」。他們是「反設計者」（Anti-Designer）。

儘管如此：如果人們看到他們躺臥在針對他們設計的人行道，會覺得他們是在設計某些東西：例如珠寶。但是長期而言，他們無法做到，因為人們無法長時間持續做愛（這就是珠寶的用意），而不陷入「作戰」。人們不能同時「對自己好」又「對其他事物好」，必須做出選擇：要嘛是聖人，要嘛是設計師。

或許有辦法擺脫這個兩難困境：要嘛是置身於優良物品當中的戰爭以及一個優雅而方便使用者的生活，要嘛是置身於功能不佳的物品的永恆和平以及庸俗而不便利的生活。換句話說：要嘛邪惡而便利，要嘛不便而神聖。也許可以提出一個折衷方案：故意把物品設計得不如人意。例如，不斷射偏的箭鏃、越來越容易變鈍的裁紙刀，容易在半空中爆炸的導彈。當然就還必須接受隨時會垮掉的椅子，以及反覆短路的電燈泡。這種邪惡和聖潔之間的妥協，被廣泛認為是各種裁軍會議的目標（可惜的是，設計師本人很少參與這些會議）。那麼歌德的建議聽起來會是這樣的：人要高尚、樂於助人，或多或少的善良，因此，人們會漸漸變得不那麼高尚和樂於助人。但是，由於以下原因，人們仍然無法擺脫善良的問題：

在無用的純粹美德（「絕對的」）和實用性的善（「功能的」）之間，其實完全無法妥協，因為所有實用性的善都是好的，而所有絕對的善則是壞的。決定成為設計師

的人會決定反對純粹的善。他可以如他所願地掩蓋這點（例如，拒絕設計導彈並只限於設計和平鴿）。由於他的責任心，他仍然致力於功能性的善。如果他開始研究他的作品的純粹善（例如追問他設計和平鴿究竟是出於什麼善的目的），然後他不是被迫把和平鴿設計得很差勁，而是被迫根本不要去設計它。不可能有出於純粹的善的壞設計師，因為即使創造壞設計的意圖也是功能性的，而不是純粹的。所以如果一個設計師主張他只設計那些和他純粹善的理念（永恆的價值等等）相符的物品，那他就錯了。

遺憾的是，善就是如此：對某事有益的一切都是純粹的惡。那些與世隔絕、以草根為食、用樹葉遮掩身體的聖人是對的。從神學角度來說，純粹的善是沒有目的的、荒謬的，哪裡有目的，哪裡就潛伏著魔鬼。從純粹善的角度來看，椅子和導彈的優雅和方便使用者的設計之間，只有一個微小的區別：兩者都有魔鬼潛伏其中。因為兩者都是功能性的。

我們已經距離啟蒙運動很遠了，在某種程度上，我們走後門重新接近黑暗中世紀的神學思辨。由於技術人員不得不向納粹道歉，因為他們的毒氣室不足以迅速殺死用戶，我們再次領會魔鬼的意思。我們再次知道「好的設計」的概念背後隱藏著什麼。

遺憾的是，這並不能阻止我們想要擁有優雅便利的物品。儘管我們對魔鬼有所了解，但是我們仍舊要求設計者高尚、樂於助人和善良。

第八章

設計：用以清除阻礙的阻礙

「物體」（Gegenstand）是「擋路的東西」[1]、「被拋至那裡的東西」（拉丁文「ob-iectum」，希臘文「problema」）[2]。就這方面來說，世界是具體的、客觀的、有問題的，它是阻礙。「日用品」（Gebrauchsgegenstand）是人們「需要的、並且用來把其他物品移開的物品」。在這個定義中有個矛盾：清除阻礙的阻礙？這個矛盾就是所謂的「文化的內在辯證」（如果人們想要把「文化」理解為所有日用品的總和）。這個辯證大致可以如此表述：我在前進的道路上遇到了阻礙（遇到具體、客觀、有問題的世界），為了進步，我翻轉了一些阻礙（把它們轉化為日用品，轉化為文化），而

1　編按：在德語裡，Gegenstand=gegen+stand，站在對面的意思。

2　編按：拉丁文的「ob-iectum」是抗議的意思，其動詞「ob-icio」有向對方投擲的意思。希臘文的「problema」是指任何拋出的東西、擋在前方的東西、障礙、圍籬。

這些如此被翻轉的物體證明了自己是阻礙。隨著我的進步，日用品（汽車和行政單位多於冰雹和老虎）對我的阻礙越來越大。我受到雙重阻礙：首先，因為我需要它們以繼續前進，其次，因為它們阻礙了我。換句話說，我走得越遠，文化就越具體、客觀、有問題。

在某種程度上，這是關於物的狀態的導論。對於日用品，人們可以問它們從何而來，以及為了什麼被拋擲到路上。（對於其他物體，這樣的問題是沒有意義的。）這個問題的答案是：它們是以前的人類設計的。這些設計是我的進步所需要的，卻又會阻礙我進步。為了擺脫這個兩難困境，我自己從事設計：我自己把日用品拋擲到其他人的道路上。我如何塑造（gestalten）這些設計（Entwürfe），讓後來的人可以在最少阻礙的情況下使用它們，以促進自己的進步？這同時是個政治問題和美學問題，它構成了「塑造」（Gestaltung）主題的核心。

這個問題也能以不同的方式表述。在日用品方面，我會遭遇到其他人的設計。（就其他物品而言，我則會遭遇到其他東西，也許是完全不同的東西）。所以日用品是我和其他人之間的中介（Vermitlung）（媒介），而不僅僅是物品。它們不僅是客觀的，而且也是相互主體性的（intersubjektiv）[3]，不僅是有問題的，而且也是對話性

的（dialogisch）。因此，關於塑造的問題也可以表述如下：我能否以這種方式形塑我

的設計，相較於具體的、客觀的、有問題的方式，更強調其溝通性、相互主體性以及

對話性？

　　在塑造時，人們面臨責任（以及自由）的問題。自由的問題是不言而喻的。誰設

計日用品（創造文化），誰就在他人的道路上設置了障礙，沒有什麼可以改變這點

（甚至他可能的解放意圖也無法改變）。但是，人們在塑造時面臨的責任問題，以及

是否容許在涉及文化時談論自由的問題，這是必須考慮的事情。責任是對他人做出回

覆的決心。那是對他人的開放性。如果我決定在塑造我的設計時回覆這個問題，那麼

我會強調我設計的日用品中的相互主體性，而不是客觀性。而且我在塑造時越是關注

物體（我塑造得越不負責任），我塑造的物品就越會阻礙在我之後的人，文化裡的自

由空間就會縮小。當前的文化處境就證明了這點：它的特點是人們不負責地設計日用

品，只著眼於物品本身。在當前情況下（至少自文藝復興以來），這幾乎是無法避免

的。至少從那時起，塑造者一直都是為了生產更多實用的日用品而把型態投擲到物體

3　編按：或譯為主體際性、互為主體性。

上。物體抵抗這些設計。這種抗力引起了塑造者的注意。這種抗力使得設計師越來越深入鑽研具體的、客觀的、有問題的世界，越來越熟悉它並且駕馭它。這種阻力使科學和技術進步成為可能。這種進步是如此吸引人，以至於塑造者忘記了另一個進步，也就是走向他人的進步。科技進步是如此吸引人，以至於每個負責任的塑造都被視為一種倒退。當前的文化狀況之所以如此，那是因為負責任的塑造被認為是在退步的。

先知們把這種對於具體世界的束縛叫作「異教的」（heidnisch），並且把束縛物品的日用品稱為「偶像」（Götzen）。在他們看來，當前文化處境的特徵就是偶像崇拜。有跡象顯示對塑造的態度正在開始改變。事實上，被塑造的設計越來越不像「異教」，而越來越像「先知」。人們開始把「物體」的概念從「質料」的概念區分出來，並且設計電腦程式和通訊網路等無形的日用品。並不是說如此呈現的「非物質文化」的阻礙較少：它可能比物質文化更加限制自由。但是在塑造這種非物質的設計時，設計師的目光可以說是本能地指向其他人。他受非物質事物本身的引導，負責任地塑造。非物質日用品是偶像（並且被崇拜），但它們是透明的偶像，它們讓其他人看到其背後。它們的中介的、相互主體性的、對話的一面是可見的。

這當然並不足以構成希望未來文化更負責任的充分理由。但是還有一點證明了一

些樂觀是有道理的。日用品其實是我為了可以進步所需要的阻礙，我越需要它們，就越會使用它們。日用品的消耗是指消除了那些構成其阻礙的設計。它們失去了為它們設計的形狀，它們變形並被丟棄。這點可以溯源至熱力學第二定律，它指出所有物質都傾向失去其形狀（其資訊）。這個定律也適用於（儘管較沒有那麼顯著）非物質的日用品：它們也走向被廢棄的道路。我們漸漸意識到所有塑造（以及所有塑造物）的倏忽即逝。因為被廢棄的東西會阻礙我們，至少和日用品一樣多。責任和自由的問題（塑造的本質性問題）不僅在設計時出現，也出現在拋棄日用品時。這種對於所有塑造物（非物質設計亦然）易逝性的認識，可能讓人往後更負責任地從事設計，為文化騰出空間，在其中，日用品的阻礙會越來越少，而有越來越多的人際關係，一種擁有更多自由的文化。

第九章

傘和帳棚

雖然我們周圍有很多愚蠢的物品，不過傘是最愚蠢的。例如，雨傘是相對複雜的設備，在應該作用的時候（例如在風中）無法正常運作，僅只提供薄弱的保護，攜帶不便，而且可能危害到沒有防護的旁人的眼睛。先不談雨傘被人遺忘和拿錯的事。雖然有雨傘的時尚，但是自古埃及以來，並沒有真正技術上的進步，當有人說「永恆者是我的庇護傘」時，那是在褻瀆神。

當人們看到馬戲團的巨型帳篷如何迅速而便利地搭建而又折疊起來，可能會認為傘並不是那麼不堪：人們不知道它不是他們的錯，當他們露營時，他們會學習使用它。但是當人們考慮到降落傘時，人們又會回到原本認為傘是愚蠢的東西的信念。從一架飛行中的飛機上跳下來時，氣流會自動撐開傘。但是在著陸時，折疊傘衣才是最困難的事。這說明了傘令人髮指的愚蠢，也正是帳篷的愚蠢之處（如果傘是帳篷的本

質的話）∴自古埃及以來，建築師（以及帳篷設計師）都沒有意識到它關係到的是氣流而不是重力。傘和帳篷的危險不在於它們的倒塌，而是會被風吹翻。這一切都會改變。一旦高牆被拆除，人們就會學會「更非物質地」思考。

那麼讓我們再次嘗試表述帳篷的本質∴它是一個類似傘的棲身處，人們可以在風中搭起它、在逆風中使用，然後在風中再把它折疊起來。對於帳篷本質的這個描述，誰能不想起船帆呢？事實上，船帆是真正駕馭風的帳篷形式。作為傘的帳篷試圖撐住自己以抵擋強風，但作為船帆的帳篷卻試圖利用風的力量。傘是笨拙的，船帆是聰明的∴一艘建造得當的帆船幾乎可以在任何風中航行，只有在無風的時候才沒有力量。

滑翔機不僅可以水平操控氣流，還可以垂直操控氣流。

如此，未來的設計師在設計中不僅要考慮雨傘，還要考慮風箏，就如同它們讓孩子們在風中起舞一樣。破解了帳篷的本質，就可以發現降落傘和滑翔機其實是帳篷主題的眾多變奏當中的兩種。因為在帳篷裡看見帆布在風中隆起。帆布之於磚牆，風中張起的船帆之於破風而行∴這並不是對於席捲我們的文化變革的分析最差的起點。然而，在討論牆壁的問題之前，必須先考慮風，以此進入古老的領域。也就是說，僅管人們可以聽到風的聲音（它經常震耳欲聾地咆哮），可以感覺到它（它可以把人吹

倒），但是人們看不到它，而只能看到它屢屢招致災難性的後果。從磚牆到帆布，一切似乎都變得更加無形。

帳篷的牆，無論是像馬戲團一樣釘在地上、像傘一樣在傘柄上端張開、像降落傘或風箏一樣在空中滑翔，或像帆船和旗幟一樣在桅杆上飄揚，都是一面風牆。另一方面，這堵牆，無論它具有什麼特質，有多少門窗，都是一堵岩牆。因此，房子，就像它原本的岩洞形式一樣，是一個幽暗的祕密（Geheimnis）（一個「家」）[1]，而帳篷樹巢的後裔，它是個聚集和出走的地方，一個平靜無風之處。在房子裡，那是一個佔有，它是財產，而這個財產是由牆壁定義的。進帳篷裡，那是一種行進，它會積累經驗，這種經驗會因為帳篷的牆而枝繁葉茂[2]。帳篷的牆是一張網，也就是一塊織物，而經驗在這張網上被加工，這個事實包含在「帆布」（Leinwand）這個詞中。它是一塊對經驗開放（對風、對思想開放）並儲存著這種經驗的織物。自古以來，帳篷牆壁以毯子的形式儲存形象，自從油畫發明以來，它開始展現形象，自從電影發明以來，它擷取設計好的形象，自從電視發明以來，它就成了以電磁波織成形象的螢幕，自從

1　編按：「Geheimnis」的詞幹是「Heim」，家的意思。
2　編按：「財產」（Besitz）和佔有（besitzen）、「行進」（fahren）和「經驗」（Erfahrung），它們有相同的詞幹。

電腦繪圖儀發明以來，由於他們對織物的加工，非物質構成的帳篷牆也讓形象枝繁葉茂。隨風揚起的帳篷牆會蒐集經驗、加工經驗、傳送經驗，也正是因為如此，帳篷是個創意之巢。

第十章
人類、書籍和其他謎題

他在自己的藏書室裡，看著滿牆的書（不是在尋找特定的書，而只是在打量），就像是在凝視一處靜謐而熟悉的湖泊，卻隱藏著未知的危險。這是一種很美好的感覺，因為它在危險邊緣散發了平安的氣息。因此，藏書室為我們提供了房子裡所有房間當中最好的處所。在那裡，儘管完全被他物包圍，他就只有一個人。獨自一人，因為書背保護了他不受噪音和周遭世界的打擾。完全被他物包圍，因為書籍很容易就積累成牆，並且在數不清的請求下膨脹。它是所有處所中最美好的：充滿著書籍向情境挑釁的挑戰。在其中，我被無聲、無害且順服的事物包圍著，如果它們積累成牆，就會成為冒險的邀請，如果不予理會，它們就只是牆壁裝飾。被可以隨意變換成另一樣式的東西包圍著，那是天堂還是地獄？人們可以嘗試分析這種被稱為「書」的奇特臨現（Gegenwart），以了解它的氛圍。「什麼是書？」這個問題永遠不會有答案。

存在的分析（Existenzanalyse）[1]

區分了物和他者。物是我在通往未來（死亡）的路上遭遇到的世界當中的一個現象，它阻擋我往前走，扭曲我對死亡的看法。而物的總和就是「客觀」世界。當我遇到物，我可以伸出手抓它、理解它、操縱它。我可以擺脫它、超越它。我走向死亡的道路，是以被操縱和超越的物做記號的。這些已經完成的物，它們都是我的過去：它們不再是個課題。圍繞著我、還沒遭遇的物，則是我的未來。這些才是我的課題。在它們背後是我的死亡，死亡是一切物的視域（Horizont，地平線），但不是物本身。如果不作為一個物，就不會有課題可言。但世界上還有另一種現象。當我遭遇這個現象時，我無法操縱、超越和處理它。如果我想伸手抓住它，我什麼都摸不到。它不阻擋我的前進：它和我一起前進。因為它向我伸出了手──而在這種相遇中，是雙手找到了對方。我無法掌握這種現象（如果說「掌握」是指操控的話）。我沒辦法，因為我在其中認出了自己：那是個他者，我的他者。這樣的分析證明了，和我相遇的大多數人都不是我的他者。這些人擋了我的路，我必須理解並操控他們。這是我的課題。有許多科學（人類學的科學）可以幫助我解

1 編按：以歐洲存在主義為基礎的觀點和方法。

決這樣的問題。多虧了它們，我才能理解和操控人們，讓他們別擋住我的路，自由地朝死亡前進。和我相遇的人們當中，只有極少數是我的他者。因此，「愛人類」的誡命與「彼此相愛」的誡命完全是兩碼子事。但是和我相遇的他者不是人。在書中，我可以體驗到和他者相遇的震撼。那是在我所操控的現象裡嗎？

這怎麼可能？我不是把物定義為可操控的現象，而把他者定義為不可操控的現象嗎？儘管如此：毫無疑問的，那就是遇到一個和我一起接近死亡的人物並且我在他身上認出自己的震驚，和他者相遇時特有的震驚。當然：這種存在主義的自白，對於所有真誠的人文主義而言，都是個嚴重的障礙。不是所有的人都像我一樣（他們各自不同），也不是所有東西都像我一樣是個人。支持人文主義的種種理性論證，它可以證明這種自白是虛假而且有罪的。它們是有力的論證，我們都會同情它們，但是它們會導致對於理性自身的質疑。

一個可能的理性論證是：人們不應該在群眾當中生活，而應該生活在諸如宗族、村莊或幫派這樣的小團體中。在這樣的團體裡，他們相互認識。群眾是個難題。人類學之類的科學不能操控人類，而是操控群眾，以使他們的成員被承認為人類。但是說也奇怪，這樣的論證也適用於書籍。如果說現在對於人們的不人道操控的原因是人口

爆炸，那麼滿坑滿谷的書本也是如此。一大堆廉價的平裝書，它們易於操控，可攜帶於外套口袋中，扔進垃圾桶，因而得以大量生產（如同人類的情況）。還有一些書本的小村子和幫派、部落，它們覆蓋我藏書室的牆壁，我在其中認識自己。是否應該有一種書目學，可以幫助我在書裡認識我自己，並且操控群眾，那不是書本，而是書店？

與第一個論證不同，還有另一個理性的論證。書是特殊的物，是一些人與他人交流的工具。因此（由於某個存在境況的錯誤）有些人認為他們在書中認識了自己，而實際上他們是在作者當中認識自己。作為一種交流方式，書正處於危機之中。現在有更合適的媒介，例如大眾媒體。我們透過這種方式超越書（如同我們超越了講述和吟唱傳說故事）；那證明書是可以超越的東西，就像世界上所有的物一樣。現在書的數量爆炸會證明它們即將被淘汰。奇怪的是，這個論證也適用於人類。人們可以把它們視為作者與我交流的一種方式。因此（由於一個存在境況的錯誤）有些人認為他們在某些人身上認識了自己，而實際上他們是在這些人的創造者身上認識了自己（對於西方宗教而言，這種論點並不陌生。它主張愛人就是愛神的方法）。現在的人類會成為危機當中的一種交流工具。還有更合適的方式，例如電腦。透過這種方式，我們會超越人類（就如同我們超越書一樣），證明人類只不過是物（對於達爾文主義而言，

這種論證並不陌生）。現在的人口爆炸會證明他們即將被消滅。這意味著什麼？

當我在任何一個現象（人類、書籍等等）中認識自己時，這個現象就是我的他者，不可能有虛假的認識。這樣的認識，不需要預設任何作者。事實上，當我和在其中認識自己的一本書的作者相遇時，我再也不必知道他是這本書的作者，更不必在他身上認識我自己。如果我遇見人類的作者，我也不必在他之中再次認識我們自己且並認識他。也許是因為他不是我的他者，而是完全不同的某個他者。原因是：他們每個人都有自己的命運（habent fata sua homines），而書有書的命運（habent fata sua libelli）。當然，也有獨立於這些作者之外的作者。

當我說某個物有作者時，我所說的是什麼意思？有兩個答案。發生學（歷史）告訴我們，我們可以證明這個物是由某人（或某物）製造的，是這個物的「原因」。結構（形式）告訴我們，在物自身裡可以證明有個作者的意圖（沒有一個物是沒有原因的，證明了人和書都是物）。但是如果我選擇了第二個答案，對作者的證明就沒有那麼迫切了。書和人的自主性就顯露出來了。確實，我可以在人和書中發現一種意圖，它們指向某物。但是很難斷言這樣的意圖和作者置入的意圖一致。例如，對人類來說，胚胎中的遺傳訊息可以被視為作者放入的，遺傳訊息確實決定其載

體成為特定的模型。但是這樣的條件有個廣泛的參數，並且由載體本人賦予信息意義。在這個意義下，他可以說是其自身的作者。書也可以這麼說（我沒有要擬人化它們）。書頁包含作者輸入的訊息，但它是「開放的」訊息，這也是一本書可能擁有不同於作者預期的意義的一個原因。這是因為人和書在一定程度上獨立於作者。這本書分享了它的主人的命運。這就是古人想說的「書有書的命運」（habent sua fata libelli）。而且由於我加上了「我有命運」（ego habeo fatum），於是我在其中認識了自己。它們是我的他者。

人類、書（和其他現象）可以被視為密碼。它們是可以閱讀的（可以解譯的）。它們是謎題。這就是「承認」（Anerkennung）的意義：也就是發現某個現象是個謎題。物的世界，客觀的世界，不會包含任何謎題，而只會有難題。區別在於：問題解決了，什麼都不剩，而解開謎題時，還會剩下它們的意義。在客觀世界的土地上，並沒有意義這種東西。這也說明了人為什麼不斷嘗試把世界視為一本書並且閱讀它。因為我們很難接受客觀世界沒有意義。「世界是一本書」，這是伊斯蘭教和文藝復興的概念，可能一直延續到十八世紀中葉，科學家和其他人也據此尋尋覓覓事物的祕密意義（數學或任何其他資訊，那些作者也總是在尋找的祕密意義），但是它是個站不住

腳的概念。因為我們早晚都會證明我們發現的意義其實是發現者自己賦予的。這就是為什麼我們不可能洞察客觀世界裡的物：它是不透明的，無論意義為何。

如此，人類和書（以及其他若干現象）似乎有個共同點：它們既可以被視為物（客觀世界的一部分）也可以被視為我的他者（我在那些主體裡認識我自己）。然而，無疑的，人類和書之間有著根本的區別（因此，真誠的人文主義是有希望的）。本文開頭的藏書室氛圍證明了這點。不同之處在於：若要把人看成物，人們就必須把他們轉過來，從後面看他們。如果要把書視為他者，人們就必須把它們轉過來打開。

人是開放的——為了操控他們，他們必須是封閉的。書是閉合的，為了打開它們，就必須操控它們。

許多烏托邦的理想是操控人類，使他們成為一間藏書室，所有的開口都朝著牆壁，所有的背面都朝著圖書館的主人。在這樣的烏托邦裡，人成了牆面裝飾。世界上所有的謎題都會被略過（而沒有被解決），而且可能回到文盲的純真（那是天堂）。

讓我們回到藏書室的意義，它在面對祕密危險時的平安氛圍，因而為我們提供庇護。看到他的藏書室裡滿牆的書，任何人都會體驗到烏托邦，感受到時代的豐碩充實。書（以及人類）再也不必被解譯、評判、譴責和焚燒。它們變成了牆上的裝飾。

這個情況是有代價的。是這樣的：從現在開始，我無法在任何事物裡認識自己，我是如此的孤獨。如果我想打破這種孤獨，我必須選擇任何一本書，從書架上拿下來並且打開它。以此開展這個故事，加上它的所有危險，重新開始。如果我在這樣一本書裡認識自己，「什麼是書」的問題又會重新出現，而且不會有答案。

第十一章
槓桿還擊

機器是模擬的人體器官。例如，槓桿是手臂的延伸。它增強了手臂的起重能力，而略掉手臂所有其他功能。它比手臂「笨拙」，卻可以伸得比手臂更遠，並且舉起更重的負載。

石刀——模仿裂齒——是最古老的器械之一。它們比智人更古老，今天仍在撕裂物品：因為它們不是有生命的，而是由石頭製成的。舊石器時代的人可能也有活的機器：那就是豺狼，他們在打獵時用牠們作為延伸的腿和裂齒。豺狼作為他們的裂齒，不像石刀那麼笨拙，但是石刀更耐用。這可能是為什麼直到工業革命之前，人們會使用「無生命的」和有生命的機器：刀和豺狼、槓桿和驢子，鏟子和奴隸。兼具耐用和智慧。但是「有智慧的」機器（豺狼、驢子和奴隸）在結構上比「笨拙的」機器更複雜。這就是為什麼自工業革命以來，人們便開始放棄它們。

相較於工業化以前的機器，工業機器的特點在於它是以科學理論為根據的。儘管工業化以前的槓桿包含了槓桿原理，但是直到工業化的槓桿，人們才知其所以然。一般的說法是：工業化以前的機器是憑著經驗製造的，工業機器則是依據技術製造的。

直到工業革命時期，科學才掌握許多關於「無生命的」世界的理論。尤其是力學理論。但是當談到生物的世界，理論仍然非常薄弱。不僅驢子不知道牠包含什麼原理，科學家們也不知道。因此，自工業革命以來，牛讓位於火車，馬讓位於飛機。牛和馬無法靠技術生產。至於奴隸，事情就更複雜了。技術機器不僅越來越高效，而且越來越大、越來越貴。這翻轉了「人和機器」的關係，人類不再使用機器，而是為機器服務。他們成為相對愚蠢的機器之相對聰明的奴隸。

我們這個世紀發生了很多變化。理論更加完善，且因此機器變得越來越高效，體積也更小，最重要的是「更有智慧」。奴隸越來越顯得多餘，他們逃到服務部門避開機器或是失業了。眾所周知，這些都是自動化和「機器人化」的結果，它刻畫了後工業社會歷程的特徵。但這並不是真正重要的變化。重要的是人們也有了可應用於生物世界的理論。人們開始知道驢子包含著什麼原理。因此未來技術上可以生產牛、馬、奴隸和超級奴隸。這可能被稱為第二次或「生物」工業革命。

這說明了製造「智慧無生命的」機器的嘗試，充其量只是拼湊而成的，最壞的情況則是個錯誤。如果人們把中樞神經系統置入槓桿中，那麼槓桿就不一定是一隻愚蠢的手臂。牛的高智商甚至可以被完全按照「生物」原理建造的火車超越。在未來的機械工程中，人們可以把「無生物」的耐用性和生物智慧結合在一起。很快就會到處是石犲。但是這並不一定是最理想的情況：石犲、牛、奴隸和超級奴隸，在我們大啖由它們身上溢出的工業副產品時，它們會在我們周圍忙東忙西。那是不可能的事。不僅是因為這些「石頭智慧」變得越來越「聰明」，他們也不會蠢到為我們服務。不可能如此，因為機器會還擊，即使它們很愚蠢。當它們變得更聰明時，他們將如何出擊？

舊式的槓桿正在對我們進行還擊：自從我們有了槓桿以來，我們的手臂動作也變得如同槓桿一般。我們模擬（simulieren）我們的模擬物（Simulant）。自從我們開始牧羊以來，我們的行為就像羊群一樣，我們需要牧者。這種機器的還擊現在越來越明顯：年輕人像機器人一樣跳舞，政客們根據電腦模擬的情境做決策，科學家們數位化思考，藝術家們以電腦繪圖。因此，在任何未來的機械工程中，也必須考慮到這種對於我們的槓桿還擊作用。製造機器時僅僅考慮經濟和生態是不行的。我們還必須考慮這些機器會如何對我們進行還擊。如果說到目前大多數機器都是由「智慧機器」製造

的，而我們自己只是坐壁上觀，偶爾插手一下，那麼這會是一項艱鉅的任務。

這是個「設計」的問題：機器要怎麼樣設計，它的後座力才不會傷害我們？或者甚至更好的情況：怎樣設計才會對我們有好處？石豿應該是什麼樣子，牠們才不會把我們撕成碎片，而且我們自己也不會表現得像豿狼一樣？當然，我們可以設計牠們來舔我們而不是咬我們。但是我們真的想被舔嗎？這些都是困難的**問題**，因為沒有人真正知道他們想成為什麼樣的人。然而，在開始設計石豿（甚至只是軟體動物的克隆或細菌嵌合體（Chimäre, chimera）[1]之前，我們必須討論這些問題。而這些問題比未來的石豿和超人還要有趣。設計師準備好提出問題了嗎？

[1] 編按：指一種同時擁有不同細胞來源的個體。

第十二章
為何打字機會發出咔噠聲？

答案很簡單：咔噠作響比滑動更容易機械化。機器的運轉並不順暢，即使它們看起來是在滑動。人們可以在運轉不良的汽車和電影放映機中看到這點。但是這個解釋並不夠。因為這個問題要問的是：為什麼機器會運轉不順暢？答案是：因為世界上的一切（以及整個世界）運轉都不順暢。但是人們只有仔細觀察才會看到這點。德謨克利特（Demokrit）[1]已經直覺到這點，但是直到普朗克（Planck）[2]才證明了它：一切都被量子化了。因此，適合這個世界的是數字而不是字母。世界是可以計算的，卻無法被描述。這就是為什麼數字應該脫離字母數字代碼並且獨立的原因。這些字母僅是引誘人們去談論世界，它們應該被擱置一旁，因為它們不適合世界。而實際上這一

1　編按：德謨克利特，古希臘哲學家和自然科學家（c. 460-c.370 BC）。
2　編按：普朗克（Max Planck, 1858-1947），德國物理學家，於一九一八年獲諾貝爾物理獎。

切正在發生。數字從字母數字走向新的代碼（例如數位代碼）並且被輸入電腦。字母（如果他們想生存的話）必須模擬數字。這就是打字機發出咔嚓聲的原因。

當然，關於這點還有些要說。例如：世界上所有事物運轉都不順暢的事實，在人們開始計算所有事物之後才顯現出來。為了能夠計算它，它被分解成小石子（「cal-culi」）[3]，然後在每個小石子上附加一個數字。也許世界是粒子的散射的這個事實是我們計算的結果？它根本不是發現，而是發明？我們在世界上發現了我們自己輸入的東西？這個世界也許只是因此而可以計算的，因為我們為了我們的計算而修改了世界。不是數字適合這個世界，而是正好相反：是我們自己如此安排了世界，使它對應到我們的數字代碼。這些都是讓人很不舒服的想法。

它們之所以令人不適，是由於它們會導致以下情況：世界目前是粒子的散射，因為這就是我們為計算而修改它的方式。但在此之前（至少自希臘哲學家以來）世界是按字母順序描述的。所以它必須遵循有紀律的語言規則以及邏輯規則，而不是數學規則。事實上，直到黑格爾（Hegel）都還抱持著我們現在看來很瘋狂的觀點，他認為

3　編按：「calculus」是計算的意思，動詞是「calculare」，原本是指小石子，源自「calx」，用以計算時，會把石子放在算盤（abacus）槽裡上下移動進行計算。此外也有計算距離的儀器。

世上的一切都是合乎邏輯的。現在我們的觀點正好相反：世上的一切都可以溯源至荒謬的巧合，它可以透過概率計算而精確計算出來。黑格爾以文字形式思考（以「辯證的」〔dialektisch〕語言），而我們則是以計算的方式思考（處理點狀數據）。

當人們考慮到羅素（Bertrand Russell）和懷海德（Alfred North Whitehead）在《數學原理》（*Principia mathematica*）裡指出邏輯規則不能完全被化約為數學規則時，事情就變得更加讓人不安。眾所周知，這兩個人試圖以數學方式操控邏輯推理（「命題演算」），並發現了這種不可約性（Irreduzibilität）。如此一來，在描述的世界（例如黑格爾的世界）和計算的世界（例如普朗克的世界）之間就無法建立真正良好的橋樑。

自從我們依據一定的方法把計算應用到世界上（至少自笛卡兒〔René Descartes〕的解析幾何開始），世界的結構已經變得面目全非。而這種觀點也慢慢流傳開來。

我們從這點可能會推論說，世界的結構是取決於我們。如果我們想描述它，那麼它看起來就會像一套邏輯語言，如果我們還想要計算它，那麼它看起來就會像粒子的散射。這個推論過於匆促。自從我們開始計算以來，我們擁有機器（例如打字機），沒有機器我們便不能生活，就算我們想要那樣。也就是說，我們被迫以計算取代書寫，即便我們想書寫，我們也不得不咔噠作響。一切看起來好像世界必須為了計算而

建構起來，可是它自己也渴望這個建構。

在這令人頭痛的位置上，是時候懸崖勒馬了。否則就有落入深淵（宗教）的危險。為了避免陷入像畢達哥拉斯（Pythagoras）那樣的把數神聖化，我們有必要考慮對比一下計算和書寫的手勢。手寫時，人們會沿著一個字行，從左到右，畫一條彎彎曲曲斷斷續續的線（如果是住在西方的話）。這是個線性的手勢。如果是計算的話，人們會從一大堆中挑選小石子，然後將它們收集成小堆。這是點狀的手勢。人們首先計算（kalkulieren）（揀選），然後合算（komputieren）（聚集）[4]。人們分析（analysieren）是為了綜合（synthetisieren）。這是書寫和計算之間的根本區別：計算是為了綜合，而書寫則不是。

致力於寫作的人會想要否認這點。他們認為演算（Rechnen）就只是計算而已，並且說那是冷酷無情的。這是澈底的惡意誤解。在演算中，重要的是把冷酷計算的東西合算成以前不存在的新事物。如若在演算當中只使用數字，那麼非計算者就無法感受到這種創造性的熱情。你無法見證一些卓越的方程式（例如愛因斯坦的方程式）的美和哲學深度。但是，由於電腦能夠把數字重新編碼為顏色、形狀和聲音，計算的美

4　編按：「komputieren」的拉丁文是「compuatre」，有計數、加總的意思。

感和深度就可以被感官知覺到。人們可以在電腦螢幕上用眼睛看到他的創造力，用耳朵聽到合成音樂，將來也可能在全像投影中用雙手碰觸到。演算令人興奮的地方不在於它可以建構世界（書寫也可以做到），而是它可以自我投射到可感世界上。

譴責這些合成的投影世界說它是對真實世界的模擬、是虛構的，那並沒有什麼意義。這些世界是點的堆積，是對於計算的合算。但是我們被拋入的「屬己」（eigentlich）世界也是如此。它也是由我們的神經系統以演算的方式從點狀刺激中處理出來，然後被知覺為是真實的。如此，要嘛是投影的世界與「真實」的世界一樣真實（如果它們像它一樣密集地排列許多的點），要嘛是「真實的」感覺世界和投影的世界同樣虛構。當前的文化革命是，我們已經能夠把其他可能的世界和我們所謂既有世界放在一起。我們從單一世界的主體變成了多重世界的投影。我們已經開始學習演算了。

奧瑪・開儼（Omar Khayyam）說：「噢，親愛的，你我能否與命運合謀，完全掌握這個令人遺憾的計畫。我們不該粉碎它，然後把它改造得更接近內心的願望嗎？」人們看到我們即將把整個可鄙的架構搗成碎片。然而那並不是說我們也可以根據心願重新處理它。人們到頭來應該學會演算。

第三部

結構和建築物

第十三章

潛艇

如果說現代是以天主教為符號的中世紀思想的毀壞、破碎和分裂，那麼從工業革命和法國大革命開始到潛艇結束的年代，則意味著在獨我論（Solipsismus）的符號下對於人類精神的重組。就那個動盪和飽受戰爭蹂躪的時期流傳下來的文件和考古遺跡而言，我嘗試指出，那些無可避免地導致潛艇出現的影響，究竟是源自科學、哲學、藝術和宗教的哪些領域。物理科學把物質和能量分解為數學和邏輯符號的一團迷霧，生物科學把生命及其表現化約為抽象原理的化身，社會科學認為社會是個至少可以用統計數學語言表達的法律組織。宗教認為神是個抽象的概念，而魔鬼即使不是寓言（Fabel），充其量也只是一個託寓（Allegorie）。藝術越來越抽象，它們既不想像也不表現任何東西，它們被建構成虛空。哲學放棄了物自身，因而也放棄了知識，自我設限在純粹邏輯、純粹數學和純粹文法的形式主義規定中，或是排除存有（Sein）本

身，把自己侷限在關於「此有」（Dasein）的討論中。一言以蔽之：在思想的各個領域裡，現實感都消失了，世界變成一個夢，那個夢慢慢從夢想（十九世紀初）變成了夢魘（二十世紀中葉左右）並且被扭曲了。這種世界變成一個夢境，但是它的活動並沒有因而疲弱或終止，相反的：沒有一個時代比它更狂熱地生產、戰鬥、繪畫、書寫或思考。人類不像一個平靜的夢想家，而是痛苦不堪地輾轉床上受噩夢折磨。二十世紀中葉，他突然從不安穩的睡眠中醒來，或者換句話說：他的夢想成真了。我只想談論這個覺醒的外在形式，下文則會提到它的意義及其對後世的影響。

當時的物理研究不以更深入的洞察力和神祕的視野，而是以純數學的方式證明了物質和能量的基本單位，而這當然也會推論出有無限的能量可供使用，而且有無限的物質可以被破壞。因為人們也能夠以同樣的知識由能量凝結成物質，而不僅可以破壞，還可以建立，這是更晚近的發展的特徵。這種無限的破壞能力唯一的困難限制，就是進行破壞的高昂經濟成本。因此，它一開始就阻止了任何個人毀滅世界的情況；相反的，這個可能性為只在擁有必要的財政資源的政府手裡。然而，隨著時間的推移，越來越清楚的是，毀滅世界的成本開始顯著下降，潛在的世界毀滅者的行列必定擴大和增強，包括不斷擴張的政府、大型工業和銀行之類的經濟力量，最後則是個

人。沒有任何道德顧慮可以阻礙這種發展（畢竟世界是個夢，所以它在道德上是中立的，人們可以儘管摧毀它），而且在二十世紀中葉的人看來，物質世界的最終毀滅只是時間早晚的問題，而且時間是以年而不是幾十年來衡量。這就是我們習慣稱之為「潛艇」的獨特現象誕生的時候。

科學家和哲學家、藝術家和神學家，他們共同創造了這艘新的諾亞方舟以避免大洪水，他們的通信有一部分保存了下來。為了說明當時的文化氛圍，我會引用其中一封歷史性的書信。信中寫道：「我知道我作為化學家的成長經歷使我不可能成為人類的救世主。我自己並不清楚，面對不可避免的發展時，究竟是什麼動機引導我參與我們的瘋狂嘗試。人類似乎註定要因為錯誤和罪行而滅亡；有時在我看來，我們試圖阻止這種判決是罪大惡極的。」我可以再舉出更多的例子，但是我認為我已經充分證明了這種分離引起的絕望。在我看來，這就是十七位為了拯救人類社會離開人類社會的人們最偉大的事蹟之一：他們把當時邏輯和道德、知識和信仰的完全分離，並且證明了這種分離引起的絕望。在我看來，這就是十七位為了拯救人類社會離開人類社會的人們最偉大的事蹟之一：他們把知識和信仰重新連結起來，從而找到了現實。

外部的事實是大家熟知的，我僅簡單地回顧一下：十七位科學、藝術和宗教界的傑出男女，他們侵吞公款以建造當時的巨型潛艇，更確切地說，是在挪威的一個廢棄

造船廠進行零件的建造和組裝。他們製造的這艘潛艇不依賴核子反應爐動力的物質供應（它會提供無限的能源供給），也不依賴無線電接收器和電視接收器的精神供應（它確保了與人類之間不間斷的精神聯繫）。在這艘潛艇上，他們安裝了（我最好以這個集合名詞稱之）「用於物質和精神威脅並從而統治人類的武器」的裝置。他們在潛艇周圍安裝了一層防禦物質的裝甲，他們相信那是完全無法穿透的。為了更加安全，他們把這艘潛艇停泊在菲律賓附近的太平洋深處，得以從那裡迫使人類在軍事和精神上解除武裝。這是歷史上最悲慘的笑話之一，這個計畫的失敗和這些人的垮台，剛好使他們的角色得以實現，在消極的意義上，他們可以說是成了人類的救世主。眾所周知，他們到頭來只讓世界上所有力量聯合起來反對他們自己，並且不僅動員了軍事武器，還動員了人類的道德憤慨。從這種世界動員中產生了新的和平。如果人們願意，可以拿這個事件中和各各他（Golgatha）相提並論，但是我決定在這裡只談論外部事實。

關於阻礙建造和供應潛艇的問題，我想保持緘默。它們已經得到解決，因此對我們來說不再是問題。但我想提一下那些二人在統治世界的道路上著手解決的問題，他們失敗了，因為他們必定會失敗。這是一個可能永遠無法解決的問題，而且如此看來，

潛艇只是無數為實現烏托邦的實驗之一。但是這十七人提出並試圖解決問題的方式，正是他們具有話題性的原因，在數百年後，仍然會是爭議性的人物。世界上所有的物質力量都暫時集中在潛艇上，而且就強權政治的立場，沒有任何事物能阻礙實現他們提出的解決方案，更使得這整個複雜問題如此緊張懸疑。

對於世界的物質支配證實是最簡單的問題，因為它已經實現了，而物理學家和化學家在十七人中的角色很快就淪為次要地位。透過可以精準控的光束，潛艇威脅到地球上的所有人，可以讓人瞬間死亡，它會持續恐嚇每個人，而不會在人類之間傳播普遍的恐慌。如此一來，潛艇就徹底聽命於它所選擇的每個人，而且只需要在最初幾天，就必須證明射線的有效性，才進行真正的擊殺。從那時起，直到人類普遍起身反抗，地球上潛艇的統治完全沒有爭議，人類執政的重任落在十七人當中的經濟學家、民族學家、生物學家、哲學家、神學家和藝術家的肩上。不幸的是，這個全能委員會會議的紀錄和案卷都在潛艇沉船時丟失了，因此我們無法得知潛艇中肯定發生的爭論和分歧，而潛艇就出現在我們眼前，作為一個集體的超級大腦，作為一個有個人想法和意願的世界君王。潛艇執政之後向人類公佈第一個宣言，而地球上所有廣播電台都用各種語言報導它，這說明了這個大腦的地位。其內容如下：「為了維護地球作為適

合人類居住的地方，我們接管了全人類的立法和行政權。在行使這些權力時，我們將遵循以下原則。首先：人是神獨特的肖似形象。第二：行政部門必須考慮到人們聚集在生物學或經濟上確定的群體裡的這個事實，但是不能掩蓋人的基本獨特性。第三：行政部門必須建立且維護經濟、法律、生物和教育基礎，每個人都可以在這個基礎上展開通往造物主的知識、道德和藝術之路。但是，它本身不影響這條道路。」大家都知道，這些法令接著解散所有軍隊，銷毀所有戰艦和戰機，消滅所有核武器，並使現在政府的所有法律法規暫時生效。

如前所述，這第一個宣言說明了潛艇對世界統治問題的基本態度，並讓人感覺到這個恐怖統治的悲慘結局正在醞釀中。為了反抗對於人類精神的這種殘害，所有潮流的團結幾乎是理所當然的。唯物主義者——無論他們的目標是社會主義或是自由主義——對於宣言的第一句話就感到憤慨。第二點則是所有民族主義者、血祭神祕主義者（Blutmystiker）和種族理論家的宿敵，還有所有工團主義者、基督教勞工領袖、伊斯蘭教解放者以及反殖民黑人。第三點的第一句話和所有自由思想家、獨立哲學家和藝術家為敵，同一點的第二句話是所有宗教的敵人。憑藉這份宣言，在對抗潛艇的聖戰符號裡已經提供人類所有的知識基礎。

現在，這艘潛艇從太平洋深處開始把其想法變成現實。在經濟領域，它開始廢除大型企業——無論是私人資本，還是國家資本——取而代之的是有競爭力的小型集體企業。同時，它消除了國界，建立了所謂「自然經濟共同體」。透過信貸計畫（因為銀行業成為國有，即屬於整艘潛艇的），它試圖引導經濟朝向工業和農業的全面自動化，從而把工作時間減至最低。如此，這艘潛艇打算讓每個人都成為資本家，成為機器辛勤工作的公司股東。經歷了好幾個世紀，人類才從這種經濟混亂中恢復過來。在生物學領域，這艘潛艇試圖以優生學使人類更優秀。在此我不會提及試圖使愛情變得理性之後的無數悲劇；這種嘗試並沒有促進所有種族自動融合為一個人種，雖然那是它的意圖，到頭來反倒更可能阻礙融合。

為潛艇服務的心理學，即透過旨在使人們感到快樂的廣播、新聞等的宣傳，並沒有取得預期的成功：人們在聽廣播節目時並不會更快樂。這可能是由於當時對心靈的了解不完全，也可能是由於個別公民在無意識裡對於潛艇的宣傳很反感。

在藝術、科學、教育領域，特別是在信仰教育領域同樣失敗的嘗試，僅簡略提及，它們屬於下文的討論，因為它們已經更加重要了。

為什麼這艘潛艇統治世界的嘗試失敗了？它在現實中失敗了，在那個二十世紀已

經完全遠離且人們不再相信的現實中失敗了。在我的論述開始時，我試圖證明二十世紀的人們生活在一個夢想的世界中，在這個世界中，枴杖是個電磁場，或者是個文化產品，或者是工廠製品，或者是「此有」的見證，簡而言之，在這個世界中，它可以是任何事物：除了枴杖。潛艇的十七人除了努力完成夢想之外，什麼也沒做。不敬地說，然後夢想破滅，人類從現實中醒來，認出枴杖中的神。一切現代的、啟蒙的、抽象的、合乎邏輯的，都從地球表面被掃除了，而潛艇就是這種淨化的第一個犧牲品。

而這種覺醒是一種元素力量，只有西元三世紀對現實的覺醒才可以相提並論。

我們會立刻嘗試分析這種信仰反抗的後果。我僅將這份報告獻給潛艇並且劃下句點，而不再指出這二人在太平洋底部的悲慘下場。十七個男人和女人為了拯救人類免於死亡而放逐自己於深海下。顯然他們仍然完全被當時的偏見和思想束縛，也顯然釀成了極大的不幸。我們這二處於較晚但（我們相信）更開明時代的孩子，會不假思索地譴責甚至嘲笑他們。但是他們也是新時代的先驅。我們這次嘗試的失敗，是因為知識和科學統治，而把信仰、知識和藝術結合起來的嘗試。這些人沒有變小，而是變大了。我們就以這句話離開這個潛艇短暫的世界統治，這座失敗而且因而成功的知識大教堂。

不是像哥德式大教堂那樣的信仰統治，這些人沒有變小，而是變大了。我們就以這句話離開這個潛艇短暫的世界統治，這座失敗而且因而成功的知識大教堂。

第十四章

汽車

我們有個傾向，往往會驚嘆於種種發展。這是從十九世紀繼承而來的。而就這點而言，它要歸功於基督教把歷史視為救恩歷史（Heilgeschichte）的觀念。所以我們會傾向於談論比較發達以及和比較不發達的生物。細看之下，這種傾向著實令人驚訝。

例如，我們知道根據熱力學第二定律，自然會趨向於更加均勻。這使我們想起古人的想法，也就是說，我們已經從黃金時代走下坡，據此，在敗壞的近代以前，那是個美好的古老時代。

驚嘆進步的傾向和我們的自然經驗互相矛盾。我們看到自然的進步導致了哪些設計不良的情況，而我們也改善那些問題。這就是技術的本質。有個例子會讓我們更加清楚。我們得出的結論是，滾動向前比邁步前進更聰明。輪子比步行好。但是自然界裡沒有輪子而只有腳。單就這個思想證明了人性尊嚴正是在於使用人類理性以對抗自

然的愚蠢：用輪子對抗雙腳。這就是這篇文章要談論的內容。

車輪是值得注意的交通工具。因為它不是模擬身體器官，而是模擬滾動的鵝卵石或盤旋的天體。也因為它絕不是一般人都會發明的，因為像阿茲特克（Azteken）和印加（Inkas）這樣的高度文明就沒有使用它。人會有這樣的思考，必須至少在潛意識裡伴隨著「輪子上的社會」（Gesellschaft auf Rädern）的標語。那是關於一個非自然形成的、而且不是所有人類都會有的社會。任何思考汽車的人，都必須對此提出解釋。

相反的，人們試圖改變它。汽車被設計成看起來像動物一樣，甚至是人類。它們有兩隻眼睛、一隻鼻子、一張滿是牙齒的嘴、一副身體，一條尾巴；它們會喝東西並且排放污染空氣的氣體。汽車上唯一不能被動物化的，正是它的輪子。汽車平整滾動。然而，它可能比我們周圍大多數人和動物更有生命力。「輪子上的社會」是物化（verdinglichen）了生物、把像汽車這樣的物「身體化」（verleiblichen）的社會。

它是這樣進行的：我們把周圍大多數人都變成了物。它們對我們來說是「有問題的」（dinglich）。我們試圖解決這些問題。為了達成這點，我們試圖理解人們。定義他們並且處置他們。這種把人變成可以理解和處置的問題，就像心理學、社會學、經濟學或政治學那樣，是古代猶太人所說的「罪」（Sünde）。即是說，這是關

於一種存有學上（ontologisch）的犯罪……我們不應該理解和處置人們，把他們物體化（reifizieren），而是要認識他們並且在他們當中認識自己，愛他們。

但是硬幣有另一面。我們將周圍許多的物都轉化為人。我們沒有理解和處置它們，而是承認它們並且在它們當中認識自己。我們喜愛這些物。例如民族、政黨、公司、軍隊、工會。這種「改造」（Alterifikation），這種把物變成人的行為，就是古代猶太人所說的拜偶像，並認為這是所有罪惡當中最嚴重的。輪子上的社會，「被改造的」（alterifizieren）汽車、愛汽車，是個有罪的、拜偶像的異教社會。

最重要的是，這是個愚蠢的社會。其愚蠢之處在於，當我愛事物的時候，它們卻不會愛我。這必然是一種不幸的愛，也絕不是純粹的愛。無論我對改造的事物投入多少情感，無論我對一個民族、一個政黨或一輛車子有多麼投入，愚蠢的物都不會回報我的愛。我可以隨心所欲地清潔汽車，讓它的金屬部件閃閃發光，然後爬到它下面保養它，它不會對我表示感激。甚至那些我預期會從一隻狗那裡得到的東西。愛國主義是愚蠢的，因為愛國無法使國家愛它的孩子，而汽車保養是在存有學上和愛國主義差堪比擬的愚蠢行為。我越是保養我的車，它就越讓我沮喪。因為雖然我改造了它，它仍然是一個物，而且是有潛在危險的。物裡頭的潛在危險，是在回答對於車子的愛。

儘管有這個馬克思主義的口號，汽車的拜偶像還是證明了馬克思主義對於壓迫的分析在這裡無用武之地。我們的境地特徵不是人對人的壓迫，而是物對人的壓迫。坐在馬鞍上的不是資本家，不是物的所有者，而是物。而被改造了的物則超越了物化的壓迫者不人性的行為。此外，這兩種不人性的幾乎是處於有如地獄一般的反饋（Feedback）狀態。當我們不遵守交通號誌時，無生命的車輪會機械性地碾壓過我們，而坐在無生命的方向盤前面的物化的司機，則成為這個機械性機械性過程中不人性的部分。只有一種現象學分析（phänomenologische Analyse），而不是馬克思主義分析，才能談論這些互通聲氣的存有學罪行，這些罪行就隱藏在所謂的交通事故當中。在這裡可以看到毒氣室以及擁有它們的黨衛隊人員的相似之處，我們固然不應該把這個相似性壓下來，但是也不應該詳細闡述。

如前所述，輪子上的社會不僅在物的、機械性的意義下是不合乎人性的，而且在區域意義下也是（不是指人類整體）。它是個西方國家社會——無論汽車開到哪裡，它都會把西方拖在後面。車輪是對超越區域性的、幾乎是人類共有的輪子的否定。所謂超越區域性的，是指一個在原地打轉的圓圈。那是「同一者的永恆輪迴」（Eine ewige Wiederkehr des Gleichen），只有在機動化（motorisiert）的西方才會開始往前進。

輪子的純粹概念是完美的、恆定運轉的圓圈，是「輪迴」（Samsara）的永恆流轉的概念，以及在數字「pi」的問題上啟發了古代希臘人的概念。要想在西方的道路上前進，輪子必須失去這個不斷重複的特性，成為一條直線上的「本輪」（周轉圓）。這是個難以實現的抽象概念，托勒密認為他在天文學裡解決了這個問題，但直到米其林（Michelin）發明汽車輪胎後才實現它。這讓我們對輪子、它的滾動和摩擦有了新的認識。這樣看來，尼采的主張才真正可以理解，「同一者的永恆輪迴」和「權力意志」（der Wille zur Macht）意指同一件事，據此，這是我們能想到最艱澀的思想。

在機動化以前的時代，人和動物都是轉輪馬達。人們在他們肌肉的活動當中看到要讓輪子運轉的張力，要從「同一者的永恆輪迴」當中汲取「權力意志」。尼采的思想有多艱澀，可以從以下的場景中看出：配備有轉動的輪子的車子陷在泥濘中，由被鞭打的牛拉出來，並且使它轉動前進。但是，如果它們跟著開始轉動，那麼車輪的意志就會奪取權力，並且以其獲得解放的慣性碾壓過阻力。自從機動化以來，即使是拖拉機，這種把意志中的輪迴轉化為暴力行動的情況也不是很明顯。因為那裡震爆的汽油不同於收縮的肌肉，它不再是一種張力，而是一種可以控制的震爆，它按照活塞設計者規定的節奏進行。已經解放的輪子不再以沒有摩擦力的慣性脫離阻力，而是由米

其林或固特異（Goodyear）繪製的浮雕對抗麥克亞當（MacAdam）發現的表面摩擦力。機動化的西方世界正在席捲全球，這要歸功於以事先設想的技術計畫克服了同一者的永恆輪迴的權力意志。輪子上的社會的先知，不是馬克思而是尼采。

第十五章

工廠

動物分類學賦予我們物種的名字是 **「智人」**（*homo sapiens sapiens*），它表達了以下的觀點，即我們以雙倍的智慧而有別於先於我們的人類物種。有鑑於我們所做的事，這個觀點值得商榷。另一方面，不那麼動物學、而比較像人類學的 **「工匠人」**（*homo faber*）這個名字的意識形態也沒有那麼強烈。它意味著，我們屬於那種會製造某些東西的類人猿。這是個功能性的名稱，因為它讓以下的標準進場：如果我們在附近有工廠的某處發現了類人，如果該工廠顯然是由這些類人經營的，那麼我們就必須把他們稱為工匠人（homo faber），即真正的人。我們發現猿猴骨骼，而牠們附近的石頭顯然是這些猿猴收集的，而且它們都聚集在類似工廠的環境。我們撇開所有動物學的懷疑不談，把這類猿猴稱為工廠人（homines fabri），真正的人。這裡的「工廠」是人類特有的特徵，過去人們稱之為人類的「尊嚴」。您會從他們的工廠認出他們。

這也是史前史研究者以及歷史學家應該做而沒做的：研究工廠以了解人類。例如，為了探究早期石器時代的人們如何生活、思考、感受、行動和遭受苦難，沒有什麼比仔細研究陶器廠更好的作法了。所有知識，尤其是關於當時社會的科學、政治、藝術和宗教，都可以從工廠組織和陶器產品中習得。這同樣適用於所有其他時期。例如，如果我們仔細研究一個十四世紀義大利北部的鞋匠作坊，比起研究藝術作品和政治、哲學和神學文本，我們會更加完整掌握宗教改革和文藝復興人文主義的根源。因為這些作品和文本大多是由僧侶創作的，而十四和十五世紀的大革命則起源於作坊和其中盛行的緊張局勢。所以如果想要了解我們的過去，就應該首先挖掘工廠的廢墟。而想要了解我們的現在，就應該首先考察現在的工廠。而想要了解我們的未來，則要對未來的工廠提問。

那麼，如果把人類的歷史視作製造業的歷史，並且把其他一切看成是附加的註腳，那麼我們可以大致區分為以下幾個時期：手工、工具、機器、設備。製造意味著從既有的東西中竊取（entnehmen）一些東西，將其轉化（umwenden）為製成品，應用（anwenden）並使用（verwenden）。[1] 這些轉化（Wenden）的行動首先是由手工完成，然後是工具、機器完成，最後才是由設備完成。因為人類的手和猿猴的前肢一

樣，都是轉動的器官（因為轉動是由基因遺傳下來的訊息），所以工具、機器和設備可以被視為手的模擬（Simulation），就像義肢是手的延伸，並透過習得的、文化的訊息而擴展遺傳的訊息。因此，工廠是把既有的東西轉化為製成品的地方，而遺傳的訊息會越來越少，後天的、習得的訊息則越來越多。就在那些地方，人變得越來越不自然，越來越人工，那是因為被轉化的物，工廠產品，對人的還擊：鞋匠不僅用皮革製鞋，他還因此使自己變成了一個鞋匠。換句話說：工廠是不斷生產新人類形態的地方：首先是憑藉手工的人，然後是使用工具的人，然後是使用機器的人，最後是使用設備的人。如前所述：這就是人類的歷史。

我們很難理解從手工到工具的第一次工業革命，儘管考古發現有詳細的紀錄。有一點是肯定的：一旦一個工具，例如手斧，開始發揮作用，我們就可以說那是人類存在的一種新形式。一個被工具——例如手斧、箭鏃、針、刀——以及文化包圍的人，不再像一個用手工的原始人在生活世界那樣安居自在：他遠離了生活世界，既被文化保護，又被文化禁錮。

1　編按：以上動詞的詞幹都是「wenden」，有轉化、轉向、翻轉的意思。

第二次工業革命，也就是從工具到機器的革命，僅有兩百多年的歷史，而我們才剛剛開始認識它。機器是根據科學理論設計和製造的工具，因此變得更有效率、更快速、而且更昂貴。由此人與工具的關係反轉，人的「此有」也變得不同了。對工具而言，人是常數（Konstant），工具是變數（Variable）：裁縫坐在作坊中間，如果斷了一根針，他會用另一根代替。對機器而言，它才是常數，機器置於工廠中間，當一個人變老或生病時，機器會找另一個人代替他。表面上看來，似乎機器所有者和工廠主人者是常數，機器則是變數，但是仔細觀察一下，工廠主人也是機器或整組機器部件的變數。第二次工業革命把人從文化裡驅逐出去，如同第一次工業革命把人從自然裡驅逐出去，因此機器工廠可以被視為一種精神病院。

第三次工業革命，即從機器到設備的革命，在這裡有個問題。它還在進行中，看不到盡頭，因此我們要問：未來的工廠（以及我們的孫子）會是什麼樣子？就連「設備」這個語詞究竟是什麼意思的問題，也遇到了困難；一個可能的答案是：機器是根據科學理論建造比起來的工具，當時的科學主要是物理和化學，而設備還可以應用到神經生理學和生物學的理論和假設。換句話說：就雙手和身體的模擬而言，工具是經驗性的，機器是機械性的，而設備則是神經生理學的。重點漸漸變成對於事物中的遺

傳的、和習得的訊息的「轉化」越來越欺騙性的模擬。因為設備是至今所有的轉化方法中最易於操作的。當然，未來的工廠會比現在的工廠更加靈活，它必定會以全新的方式重新構建人與工具之間的關係。因此，我們可以預期，在機器革命當中達到極致的人類和自然以及文化的瘋狂異化，現在可以克服了。未來的工廠不再是一間精神病院，而是一個讓工匠人的創造性潛能得以實現的地方。

問題主要在人與工具之間的關係。這是個拓樸學（topologisch）的問題，或——如果人們願意——也是個建築結構的問題。在不以工具的情況下進行製造，也就是說，工匠人直接以雙手干預自然，以從中竊取並轉化物，工廠就無法被定位，它沒有「地點」（topos）。所謂的聚集「舊石器時代的石器」（eolith）的史前人類到處生產而無處不在。一旦工具引入，特定的工廠區就可以並且必須從世界分離出來。例如從山上鑿出矽石的地方，以及其他矽石被轉化、應用和使用的地方。這些工廠區是一個圓，中間是人，工具則在離心圓中，而這些圓又被大自然包圍。這種工廠結構幾乎適用於所有人類歷史。隨著機器的發明，這個結構必須以如下方式改變：

現在機器必須位於中間，由於它在製造過程當中比人類更耐用、更有價值，因此人類必須附屬於機器結構。首先是在西歐和北美東部，然後在各處形成巨大的機器集

中營，它們在交通網路當中構成一大捆東西。網路裡的連線是模糊不清的，但是可以構成向心的和離心的線路。沿著向心線路，和自然以及人有關的事物會被吸入機器當中，在那裡被轉化和使用。沿著離心線路，被反轉的物和人則會流出機器。機器在網路中相互連接而形成機器複合體，機器複合體則又結合為工業園區，人們的住宅區在網路中形成一種場域，人們從那裡被吸到工廠，從那裡週期性地被吸走又被吐回。整個自然以向心的方式被包含在這個機器的吸力當中。這是十九世紀和二十世紀工廠建築的結構。

　　這種結構會隨著設備而發生根本性的變化。不僅因為設備更靈活，因此基本上比機器更小、更便宜，更因為它們和人的關係不再是個常數。越來越明顯的是，人與設備的關係是可逆的，兩者只能相一起作用：不僅人在設備的功能中起作用，設備同樣也在人的功能中起作用。設備只做人想做的事，而人只能想做設備能做的事。一種新的製造方法——即起作用（Funktionieren）——正在出現：人是設備的作業員（Funkionär），設備在人的作用當中發揮功能。而新人類，即作業員，經由成千上萬條可能看不見的連線和設備結合在一起：無論他走到哪裡，或立或臥，他都隨身攜帶（或被設備攜帶）設備，他所做所受的，都可以被解釋為一個設備的作用。

乍看之下，我們彷彿回到工具以前的製造階段。就像史前人類以雙手直接干預自然，因而無時無刻不在製造東西，未來配備小型、微型甚至隱形的設備的作業員，也無時無刻不在製造。如此，不僅機器時代的巨大工業複合體會如同恐龍一樣滅亡，至多只能在歷史博物館中展出，而且作坊也會變得多餘。藉由雙向的電纜連接設備，每個人都會隨時隨地和其他人連結，並且通過這些電纜和設備，轉化和利用所有可竊取的東西。

但是關於工匠人的未來，這種通訊的、後工業化的、後歷史（posthistorisch）的觀點還有個問題。事實上，工具越複雜，它們的功能就越抽象。使用雙手的原始人在利用竊取來的東西時，還有辦法應付具體的、遺傳的訊息。手斧、鍋子和鞋子的製造者為了使用工具，必須憑著經驗獲取這些訊息。機器不僅需要獲取經驗訊息，更需要獲取理論訊息，這就說明了為什麼要普及義務教育：小學學習如何操作機器，中學學習如何保養機器，大學學習如何製造新機器。設備需要更抽象的學習過程，以及至今尚未普及的學科的普及化。人們和設備的通訊連線網路以及因而消失的工廠（或者更確切地說：工廠的非物質化）預設著，所有人都有能力做到。而這個預設並不是既存的。

這讓人猜想到未來工廠的模樣：它就像學校一樣。它必須是讓人們可以學習如何操作設備的地方，如此這些設備就可以代替人把自然轉化成文化。確切地說，未來工廠中的未來人類，要憑藉著設備、在設備上、從設備那裡，學習到這點。因此，對於未來的工廠，我們可能更容易想到科學實驗室、藝術學院、圖書館和夜總會，而不是現在的工廠。我們必須把未來的機器人想像成學者，而不是工匠、工人或工程師。

但是這拋出了構成這些考慮的核心的一個概念問題：依據傳統的觀念，工廠學校的對立面：「學校」是休閒消遣的地方（otium, scholé）[2] 而「工廠」則是不得清閒的地方（negotium, ascholia）[3]；「學校」是高尚的，「工廠」是可鄙的。甚至工業創始人的浪漫主義之子也認同這個古老觀點。現在，我們會看到柏拉圖主義者和浪漫主義者的根本錯誤。只要學校和工廠分開，就會到處充斥著工作狂。但是，一旦設備取代機器，那麼顯然工廠只是一所應用學校，而學校只不過是生產習得的訊息的工廠。而只有在這一刻，「工匠人」的概念才得到它完全的尊嚴。

2　編按：拉丁文「otium」是閒暇、消遣的意思，它相當於希臘文「scholé」，則有休閒和學校的意思。

3　編按：拉丁文「negotium」源自「nec-otium」（不得安寧）是工作、忙碌的意思，它相當於希臘文「ascholia」（a-scholia）則是職業、生意、沒有空閒的意思。

這使得未來工廠的問題可以用拓樸學和建築結構的方式去闡述。未來的工廠會成為人們和設備一起學習為什麼以及如何使用的地方。未來的工廠的建築師也要設計學校。用古代的話說：設計學院或智慧的殿堂。這些殿堂會是什麼樣子，無論是物質性地在地上，半物質性地懸空著，或者大抵是非物質的，這都無關緊要。重要的是，未來的工廠必須是工匠人要成為智人的地方，因為他會認識到製造與學習是同一回事，也就習得、生產和傳播訊息。

這聽起來至少和以自動設備連接通訊網路的社會一樣是個烏托邦。但是實際上，它只是可以觀察得到的趨勢的一種投射而已。這樣的工廠學校和學校工廠已經無處不在了。

第十六章
作坊的未來

過去作坊的結構，即所謂前文藝復興時期工匠革命之前的結構，尤其是在義大利北部的一些城市仍然清晰可見。當時作坊位於根據生產工作類型而安排的街道上（即在鞋匠小巷、裁縫小巷、鎖匠小巷和麵包小巷）。這些街道都通往教堂廣場。每個作坊都位於一棟三層樓房的底層。周圍堆滿了工具，師傅和一名或多名助手坐在那裡。晚上，助手和來回奔走的學徒們睡在作坊裡。師傅和妻兒睡在二樓，那裡也是師母為所有房客做飯的廚房。師傅的父母則住在三樓所謂的孝親房（Ausgedinge）。

這個結構（在這裡高度公式化）被非常仔細地研究，因為它可以被形容為資產階級大學的原型。例如，它可以被視為資產階級家庭、資產階級國家和資產階級文化的原型。學徒是學生，助手是學士，師傅是碩士，而老師傅就是博士。這是有代表性的，因為中世紀的作坊必須被視為一所學校。然而，在這裡，我們應該嘗試重構在這

個結構上展開的動力，即作坊的運作。

作品是工作的結果，工作是把形式烙印在質料上，也就是質料的形式賦予（Informieren）。例如，鞋子是一個工作的結果，把鞋子的形狀壓印在皮革上。這引起了許多問題，在中世紀，它們不像今日是從資訊科技（也就是設計）的角度去考慮的，而是從神學的角度。作品中被物質化的形式被理解為空殼，即所謂的理型（Ideen），而這些理型是不變動的（無時間且無空間的）。它們依照邏輯的順序被堆疊在天上的倉庫中（例如鞋子的理型在褲子的理型旁邊，而兩者都在服裝的理型底下）。那是個非常特殊的觀看，理論性的觀看，可以看到理型，無論是在天上的純粹理型，或是經由物質的應用性理型，也就是在鞋子背後的整個鞋類的理型。

這個理論性的觀看是專屬於教會的博士特別是主教的。他是所有作品的權威評論家，這就是為什麼手工藝街道都要通往教堂廣場：作品陳列在那裡，為了讓主教評論，以找到它們的公平價值（praecium iustum）（基本上，工匠革命是廢除主教評論家的身分而引入所謂的自由市場）。

要壓印的形式是由理論提供的，以這種特殊的目光穿過質料。由此可知，沒有任何作品是「理想的」，因為物質記錄了壓印於其上的形式。手工藝（一般技藝）是在

盡可能不扭曲理型的情況下把質料強行套入理型的嘗試。達到這點就是工作的價值。

大師作品是最沒有歪曲理型的作品。主教可以認定它是唯一授權的批評，從而賦予大

師作品的製作者「大師」（Meister）的頭銜和權力。因此，「大師」是一種來自教會

的神聖的尊嚴，它是一切市民尊嚴的根源，也就是工藝的等級榮譽（Standesehre）。

作坊大師的權威是教會賦予他的，這意味著神的恩典：他是作坊中的王者。

學徒們以觀察和理論學習把不變的形式印在質料上，而已經學會這點的助手們則

遊走於不同的大師門下，以比較其不同的技藝方法。這個基於永恆不變思想的中世紀

教育（paideia），我們只能略為提及。在這裡應該指出的是高度專業分工，並且拒絕

任何原創性，認為那是理念的曲解，以及沒有任何交叉教育（Cross Education）[1] 的

可能。師母的功能，即手工藝的經濟下層結構，在這裡必須存而不論。另一方面，關

於老師傅的一些意見則是無法避免的。

把作坊傳給新師傅（不一定是他的兒子）時，他自己和妻子在經濟上一定是相對

獨立的。因此，他從工作中抽身而去靜觀凝視。事實上，人們應該假設他的視角是主

1　編按：原本是指一種神經生理學的現象，也就是訓練身體的一側，可以讓另一側進步。

教的視角：現在他可以通過作品看到形式。所以其實他應該挑戰主教的權威。然而實際上他的靜觀凝視並非理論性的，而是受以前實踐的影響。他對這些形式的看法與主教有所不同：它不是存放在天上的純粹形式，而是由大師的手和工具形塑的外殼。對他來說，形式不是不變的理型，而是塑膠模型。並且他不相信它們是在理論上被揭露

（a-letheia）或是自我開顯，而是它們是在實踐中被發明的，它們是**形象**（Figuren）、虛構。他不相信理型的真實性（唯實論）（Realismus）2，而是認為它們是空洞的形象（唯名論）（Nominalismus）。如此一來，老師傅就在異端的邊緣，卻也是近代世界的源頭。因此，工匠們反對權威的革命（首先是對主教，然後是反對亞里斯多德，最後是對所有作者的革命）很可能是從老師傅那裡發起的。所以不是出於手工藝的實踐本身，而是出於（正如人們可能不得不說的）對於實踐採取的革命。

這裡的目的不是討論科學對作坊這樣的入侵，最終導至工業革命。這場革命現在被認為已經結束，我們也被認為處於後工業時代。有人主張，未來的後工業的作坊可能會在中世紀作坊中斷的地方重新開始。這有以下兩個原因：其一，我們開始對形式

2 編按：這裡的唯實論是指中世紀共相之爭，主張共相真實存在。以下的唯名論則是相反的立場。

有更「唯實論」的觀點，這一次更「形式主義」（formalistisch）。其二，人與工具之間的關係開始發生變化，以至於相較於工業的它更像是中世紀的。這第二點將是這裡的起點。

在中世紀，工匠被工具包圍，他自己是比例常數，工具則是變數。工匠一邊工作，一邊拿起一件又一件的工具，以新工具取代舊工具。在現代，機器被工人包圍，它本身是常數，而工人才是變數。工匠們一個接一個的進入生產線；如果有人生病或老去，就會從勞動市場上調來一個新手。然而，工廠老闆站在作坊的地平線上，機器似乎在運轉。然而，存在分析指出，工廠主人如同工人一樣，也生活在機器的運作當中。

在後工業時代裡，在「人與機器的關係」當中有兩個趨同性的轉變。一方面機器變得越來越自動，另一方面，它們也由人類控制的設備操作。為了看到這種轉變，我們應該再次快速觀察一下工作過程。

這是關於形式在質料上的壓印，對於質料的形式賦予（Imformieren）。工具是在塑形時提高身體器官效率的義肢。近年來，工作流程分為兩個階段：第一階段，塑造壓印的形式，並在第二階段則是把它壓印到質料上。第二階段是機械的，它可以完全

自動化，額外的人工干預既多餘且礙事。由於人員和設備（例如電腦、繪圖儀和處理器）串聯起來，第一階段可以激發從前無法想像的創造力。因此，在第二階段，人與工具之間關係的問題不再存在，在這方面，第一階段讓人想起中世紀的作坊：人是相對的常數，設備則是相對的變數。

這就是前面提到的第一點，即後工業形式問題的轉變。在中世紀，它看起來是如此：隱藏在表象的質料世界之後而不變的、理論上可見的形式，而「工作」意味著把這些理論上觀照到的形式壓印在表象上（肉眼可見的形式）。在現代，它看起來更像如此：人們有特殊的能力，可以把自己的形式（理型）強加於物質世界，並且從而使它們成為可用的，而「工作」意味著實現人類的理型（把自然人性化）。因此，中世紀的工匠更像是發現者，現代的工匠則是發明家。

目前的情況更像是如此：理論的目光看到表象背後的數學形式（例如，表面上重物的混沌運動背後是自由落體公式）。然而，有人懷疑這些形式是我們自己投射到表象之後的（自然法則是我們在表象當中自我定位的方法）。現在的情況是，我們無法投射出任意的形式，而是必須以某種方式考慮這些表象。這是一種相較於現代更似於中世紀的觀點。這解釋了工作過程的第一階段，也就是人與設備之間的合作是如何發

生的。

　人們試驗性地提出形式，以作為演算法，借助設備在螢幕上的射和變量而形成合成圖像，然後尋找可以據此被賦予形式的物質。其餘的工作則自動操作。這個形式性的工作階段，在知識論和存有學上都是非常有問題的。投射形式是純粹的發明（滑稽的形狀）——或是來自對於表象的認識？碎形（Fraktal）[3] 是要被視為純粹的計算還是模擬物？通過基因操控創造的生物是另類的生命形式或者是對於現有生物的模擬？是所謂的混沌現象？由此產生的作品（據此賦予形式的物質）是另類的現實世界或者這些問題暫時沒有答案，這是未來作坊的特點：它不會基於中世紀作坊那種對於超越者的信仰——也不會基於像現作作坊那樣基於科學的人文主義——，而是基於懷疑。

　然而，相較於工業企業，未來的作坊將更類似於中世紀作坊。那裡的人追求形式，而且形式會被數學化，也就是說在某種意義下是被理解為無空間和無時間的。這就是說：如同在中世紀，未來的作坊必定會成為社會和整個文化的一個模型。然而，未來的作坊會和世界上所有其他作坊串聯成網路，並因而會同還是有個巨大的差異，未來的作坊會成為社會和整個文化的一個模型。

<hr>

3　編按：碎形（fractal）是一個零碎的幾何形狀，可以分成數個部分，且每一部分都近似於整體縮小後的形狀，即具有自相似的性質。

時專門化而且重疊。

這種預測和未來手工業的技能問題有關。形式的投射和編碼和方法的知識有關。

因此，未來作坊的教育方面必然比中世紀更加明確。未來的作坊會是一所學校。

第十七章
裸牆

如同我們談及裸露的身體，當我們談及裸露的牆，那就是應該被覆蓋的東西。展現其本來面目，也就是赤裸，那是需要勇氣的。我們無可避免地都是基督教傳統的一部分。在這個傳統中，赤裸意味著自然。自然是可以被人類，這種「肖似神的精神」，改變的。自然是既存的，必定會轉化為人造的──轉化為文化。換句話說，赤裸是熵的，必定會被人類精神的負熵（negentropisch）[1] 活動覆蓋。牆赤裸裸地立在那裡，無視人類的塑造的意願。人倚著牆，確信自己是個反對把世界呈現為無形混亂的生物。

是的，但是牆真的是既存的嗎？當然不是。它們是由人建造的，我們不僅從「歷

1 | 編按：負熵是熵函數的負向變化量，是物質的系統有序化、組織化和複雜化的量度。

史上」知道（我們知道誰建造了它們，如何以及為何建造它們）並且從「結構上」知道（我們知道它們具有一種「非自然的」結構）。

這提出了一個歷史問題，同時還有一個存在境況的問題。歷史問題是：穴居者有一個既存的洞穴牆壁，而且穴居者在牆作為，他繪製了壁畫並表達了對抗自然的意志（一種「美」的表達）。我們的牆只是洞穴牆壁後來衰變了的形式。存在境況的問題則是：雖然我們的牆壁是人造的（由砌牆工、建築師，以及那些把他們的意識形態強加於砌牆工和建築師的人們），但是它們是提供給居住在它們之間的人的。當人們說文化是人造的，因此是人類自由的領域，這是錯誤的說法。對於所有生活在一種文化中的人來說，文化如同大自然一般，是既定的條件。這就是為什麼牆是既存的。甚至對於建造它們的人而言，它們還是既存的。

儘管如此，我們必須承認牆是個奇特、存有學上的矛盾：自內部看，它們是既定的，自外部看，它們是人造的。（這就是穴居者和我們的區別：穴居者無法自外界看到他的牆，他沒有「哲學距離」。）我們可以走出我們的四面牆，不僅能夠看到外面的世界，也可以看到我們自己的四面牆。我們是反思和思辨的生物。因此我們可以做穴居者做不到的事：開展一種文化哲學。文化以不斷的事物聚集為其形式而出現在我

們面前，我們把這些東西放在我們屋內的四面牆上，以遮蓋它們的赤裸，並隱藏它們是既定者的這個事實。有時，構成文化的這些東西不僅僅是赤裸的牆。它們更掩蓋了牆上的裂縫，隱藏了建築物可能倒塌並把我們埋在瓦礫下的危險。

當我們想像四面牆中的一面被拆除並變成一扇無玻璃的窗子時，這種文化願景就更加清晰。剩下的三面牆變成了一個舞台，繼續上演著文化的悲喜劇（Tragik-komödie）──一個真正具有歷史意義的文化願景：人作為舞台上的演員。這個願景真正的歷史意義是在於它的再現性（象徵性）以及它是個有時間限制的過程的這個事實。文化因此顯現為「虛構」（在塑造的意義下）（fingere, formen, gestalten）。剩下的三面牆包含了人類試圖把自己的意志強加於自然的激情，也包含了由於普遍慣性而最終失敗的可能性──因為剩下的三面牆「到頭來」也會倒塌。

儘管如此，雖然我們知道這些，人類仍然會繼續用他的創造力生產出來的東西來填充牆面間的空位。他這麼做只是因為牆在那裡而且不能赤裸著。如果歷史上有些時刻想要展示赤裸（以赤裸的美和牆的功能性目的為基礎的、扭曲的清教主義時代），那麼這些時刻就是人類把牆壁覆蓋起來的過程的辯證（dialektisch）部分。這個過程的目的不是拆除牆壁（這是不可能的），但是由於「環堵之間的生活」（Zwischen-

123 第十七章｜裸牆

Wänden-Leben）是人類境況的一部分，人類試圖充分利用它。如此，每次的文化行動都變成了真正意義下的「英雄行動」，藝術變成了希臘戲劇意義下的悲劇和痛苦。

簡而言之，從美學的角度看來，牆是一個舞台的邊界，在此上演著人類追求著美的悲劇。

第十八章 像艾曼塔乳酪一樣滿是孔洞

房屋是由一個屋頂、有門窗的牆以及其他不那麼重要的部件組成的。屋頂（Dach）是其中的關鍵：「無家可歸者」（無房〔unbehaust〕）和「無容身之處」（無屋頂〔obdachlos〕）是同義詞。屋頂是居民的工具：人們可以在它們底下躲避主人（無論是神或是自然）。德語的「屋頂」（Dach）與希臘語「技藝」（techne）來自同一個詞根：因此屋頂工人是藝術家。他們在法律的管轄和順從的主體的私人空間之間劃出界限。在屋頂之下，法律的效力是有保留的。樹冠也為原始人提供了巢穴的屋頂。我們不認為我們自己投射了什麼法律。我們不需要屋頂。

牆（Mauer）是對外部的防禦，而不是對上面的防禦。「Mauer」這個詞來自設防（munire）：保護自己。它是彈藥（Munitionen）[1]。他們有內外兩面牆：外牆面向

1 編按：拉丁文「munire」是動詞，做土工、築防禦工事、保衛的意思。「munitio」是名詞，防禦工程、土木工程的意思。

危險的（在外漂流的）外邦人、潛在的移民，內牆面向著屋內的被拘禁者，負責他們的安全。在無屋頂的牆（例如在柏林或中國）的情況下，這個功能變得很明顯：外牆是政治性的，內牆是祕密性的，牆必須保護祕密以抵抗可怕的東西。那些厭惡隱匿祕密的人，一定會把牆拆除。

但即使是祕密販子和愛國者也不得不在牆上挖洞。窗戶和門。為了能夠向外看和走出去。在「觀看」（Schau）這個語詞成為「展示」（Show, zeigen）的同義詞之前，它意指從內向外看，窗戶是其工具。人們可以從內部看到外頭而不會被弄濕。希臘人把「理論」（theoria）稱為：沒有危險和沒有經驗的觀看。然而現在人們可以把工具伸出窗外，以安全地經驗事物。知識論問題是：實驗是否因為它們是透過窗戶進行的（理論性的）而無關乎經驗？或者人們還是必須走出門外才能經驗事物？

門是牆上的洞，讓人可以進進出出。人們走出去體驗這個世界，並在那裡迷失了自己，而人們回到家再度發現自己，而且失去了他想要征服的世界。黑格爾把這種門裡門外的往返稱為「苦惱的意識」（unglückliche Bewusstsein）[2]。除此之外，人們回

<hr>

[2]
編按：見黑格爾《精神現象學》：「苦惱的意識就是那意識到自身是二元化的、分裂的、僅僅是矛盾著的東西。」

家時也可能發現大門關著。口袋裡可能有一串鑰匙（人們可以解碼），但是同時密碼可能已被重新設定。「陰險」（Heimtücke）是家（Heim）和家鄉（Heimat）的特徵。

然後人們在雨中的屋簷下無家可歸。門既不是快樂的工具，也不是可靠的工具。

除此之外，對於門窗還有以下的反對意見：人可以從外面看進去，從外面爬進去，大眾可以透過大門闖入私人住宅。人們當然可以用窗簾保護窗戶不讓間諜和竊賊的偷窺，用吊橋保護門不讓警察闖進來，但是人們卻生活在四面牆內的恐懼和囚禁當中。這樣的建築沒有光明的未來。

屋頂、牆壁、窗戶和門現在都不再有作用了，這就解釋了為什麼我們開始感到無家可歸。因為我們再也沒辦法平平安安地回到帳篷和洞穴（儘管有些人還是試圖這樣做），無論好壞，我們不得不設計新式的房子。

事實上，我們已經開始了。有屋頂、牆壁、窗戶和門的理想房屋，只存在於童話故事書裡。有形的和無形的電纜把它鑽出許多孔洞，宛如艾曼塔乳酪（Emmen-taler）：屋頂上的天線、穿過牆的電話線、電視取代窗戶，車庫取代了家門。理想的房子變成了廢墟，通訊之風從斷垣殘壁的裂縫中吹過。這是個殘破的拼湊物。我們需要一個新的架構、一個新的設計。

設計師和建築師不再需要就地理學去思考，而是就拓樸學去思考。房子不再是人工洞穴，而是人際關係領域的曲率。這樣的想法轉變並不容易。從平面到球面的地理學想法轉變，就是一項成就。但藉助方程式的合成圖片，拓樸學的思考就會容易一些。例如，在那裡，地球不再被視為太陽系中的一個地理位置，而是被視為太陽重力場中的一個曲率。新房子應該看起來的樣子：就像人際關係領域的曲率，關係被「拉」至其中。如此一棟有吸引力的房子必須聚集這些關係，把它們處理成資訊，儲存並傳遞它們。作為人際網路節點（Knoten）的創意屋子。

這樣一棟用鋪設電纜建造的房子充滿了危險。電纜並不是接通網路，而是接通一大捆東西，那是「法西斯主義的」而不是「對話」的。它像電視而不像電話。在如此可怕的情況下，這些房屋將成為難以想像的極權主義的後盾。建築師和設計師必須負責雙向電纜網路化。這是一項技術任務，設計師可以勝任。

然而，如此的房屋建造會是一場技術革命，遠遠超出建築和設計的能力。（順道一提，所有技術革命都是這種情況。）這種向世界開放的無屋頂無外牆的建築（完全由雙向的門窗組成）會改變「此有」（Dasein）。人民沒有地方可以低頭躲藏，沒有立足之地，也沒有依靠。他們別無選擇，只能對彼此伸出手。他們不再是臣僕，不再有

個在他們之上的主人必須躲避，也不再有主人可以尋求庇護。（當席勒認為數百萬兄弟之上必須住著一個慈愛的父親時，他是錯誤的。）[3]不再有個威脅他們的自然，也不會有個他們想要主宰的自然。另一方面，這些相互開放的房屋會產生至今難以想像的大量投影：它們是為了所有人共有的另類世界用網路接通的投影機。

建造這樣一棟房屋將是一次危險的冒險。但是比留在現在房屋廢墟中的危險小。

我們正目睹的地震迫使我們敢於冒險。如果它成功了（這並非不可能），那麼我們將能夠重新生活，能夠把噪音加工成資訊，能夠體驗一些東西。如果我們不敢冒險，那麼在所有可預見的未來，我們都註定要在千瘡百孔的屋頂下、在千瘡百孔的四面牆壁之間，蹲踞在電視螢幕前，或者毫無經驗地開車四處迷路。

3　編按：指席勒（Friedrich Schiller, 1788-1805）的《快樂頌》（Ode an die Freude）：「兄弟們，星空的高處，定住著慈愛的天父。萬民，可曾跪倒？可曾認識造物主？」

第十九章
維根斯坦的建築

人們可以把文本的宇宙視為風景。人們在其中看到山脈和山谷、河流和湖泊、城堡、農莊和大城市的貧民窟。在以這種方式構想場景的地平線上，將出現像聖經或荷馬中的冰封山巨人。亞里斯多德的文本裡平靜的大湖會佔據部分山谷盆地，漁民悠閒地撒網，語言學家在搖槳。尼采的湍急瀑布被現代實用主義（Pragmatismus）寬闊的浪潮接收。聖多瑪斯（Thomas Aquin, ca. 1225-1274）的《神學大全》的哥德式大教堂高聳於那座城市的主教堂廣場上，巴洛克式思辨的屋頂和山牆相互推擠。在那座城市的郊區，人們會看到現代文學中的浪漫主義、寫實主義和分離派（sezessionistisch）[1]的房屋和工廠，而在這一切之外，還有一座看似不起眼的小屋站在那裡，更像是鷹架

1 編按：指十九世紀末到二十世紀初主張脫離官方學院藝術的現代主義藝術團體。

而不是完工的建築：那就是維根斯坦[1]（Ludwig Wittgenstein, 1889-1951）的房子。

這間小屋叫作《邏輯哲學論叢》（*Tractatus Logico-Philosophicus*）。這是個棘手的（vertrackt）名字。因為當人們走進房子時，會立即注意到這裡沒有任何招待（traktiert）[2]。恰恰相反：這裡到處是鏡子。這座房子有六根柱子，柱子以分層排列的橫樑相互支撐。可是中間有第七根柱子，其作用是穿透建築物並且使它脫離地面。所以房子是有堅甲而且穩固的，每個角落和縫隙都受到保護。然而，也正是因為如此，它才會任憑崩壞並且消失無蹤，那是一開始就註定的。[3]

建築落成了⋯它由命題（Satz）組成。每個命題都以所有前面的命題為前提，它本身則是所有後面的命題的前提。走進屋子的人在既定的空間裡逐句行走，以一致性（Konsistenz）為依據行進。突然間，一個命題，唯一的命題，使他腳下的大地塌陷。他就此墜入深淵。

聖多瑪斯大教堂的塔樓聳立在城市的廣場上，維根斯坦的房子位於這座城市的郊

<hr />

2 編按：以上的語詞都有「tract-」詞幹，影射「論叢」（tractatus）一詞。拉丁文「tractatus」有拖引、撫摸、管理、研究、論述的意思。

3 編按：這裡的六根主命題，各自開展許多子命題，它們就像鏡子一樣相互映照。而第七根柱子是影射《邏輯哲學論叢》的名言：「不能夠說的，我們應該保持沉默。」

區。維根斯坦房子裡簡樸的小柱子依據支撐大教堂裡的廊柱的同一種邏輯哲學方法相互支撐著。但是大教堂和小屋似乎有著天壤之別：大教堂是一艘通往天堂的船，而小屋則是通往無底深淵的陷阱。但要小心：聖多瑪斯不是只會打麥稈的大笨牛嗎？[4]大教堂上方的天空和小屋下方的深淵是同一個黑洞嗎？維根斯坦的小屋有可能就是現在的大教堂嗎？相互映照的鏡子就是我們教堂的窗戶嗎？

這裡描繪的風景當然是個隱喻。人們可以把它轉移到維也納嗎？任何走進那裡不起眼的維根斯坦小屋的人，都能感受到那言語道斷的東西的氣息嗎？那些不能談論的，我們必須保持沉默。

4
編按：多瑪斯年輕時在修院裡沉默木訥，被同學叫作「笨牛」。有一次同學看到他的解題筆記嚇了一跳，拿去給教授大亞伯特（Albertus Magnus）看，教授看了驚呼：「我們以為多瑪斯弟兄是笨牛；但我告訴你們，有一天他的牛鳴要聲徹地極！」

第二十章

城市藍圖

　　設計（Entwurf）如同一張網，是知性為了改變環境而撒出（auswerfen）的網。[1]

　　在這張圖中，網線代表了據以改變環境的種種規則：準備要實現的設計會在節點中形成。設計預先設定它應該是什麼；它是祈使句的（imperativ）。環境是實然的；它們是直述句的（indikativ）。在一個計畫的實現中融合了祈使句和直述句、應然和實然，價值和現實。透過執行設計，使得價值成為現實，並且對於現實進行評估。透過設計，知性就像是把價值觀注入其周圍的現實當中。

　　對所有人類作品的分析揭示了一種潛在的設計，因為唯有設計才能賦予它們結構。事實上：對作品的分析首先是為了發現這個計畫，其次是比較設計和作品，以確

1　編按：「Entwurf」動詞為「entwerfen」，和「auswerfen」一樣都有詞幹「werfen」，丟擲的意思。

定實現的程度。然而有時對一件作品的分析可能會揭示出幾個潛在的、重疊的計畫。兩個或甚至更多的網在相同的情況下被撤出以賦予它價值。在這種情況下，判斷作品的標準變得更不明確。當重疊的設計之基本價值部分相互矛盾，而且作品是競爭計畫的結果時，它變得更加不可靠。巴西利亞（Brasilia）是評論家在作品面前不知所措的一個例子。

我發現對巴西利亞的所有分析，無論多麼膚淺，都至少揭示了兩個設計。我現在侷限在這兩個計畫上。在那之後，我想描述一下作品的現狀，最後思考評論家的困惑。

我稱第一個設計為「地緣政治」（geopolitisch）。它按照架構運行：找到國家的幾何中心。人們讓它成為巴西的地緣政治中心、連接南北的紐帶、征服西方的橋頭堡、行政中心以及國家開始意識到自己的個性的催化劑。人們鄙視所有經濟、社會、民族學和政治的附帶情況。該計畫針對正在巴西中心跳動的新心臟的收縮和舒張。它應該有如清醒著的巨人的心臟一樣在那裡跳動，以在巨人的整個身體中鋪設了交通動脈。

根據第一個設計，收縮既能自東北吸引迄今尚未開發的人力資源以進行經濟文化整合，又能吸引南方的拓荒者佔領廣闊的腹地。在舒張過程中，動脈向各個方向延伸，以使國家在一個有效的有機整體中表現。因此，這不僅僅是建造一座城市，而是一個

旨在為一個大陸那麼大的國家增加價值的計畫。有如行星一般的膽量，令人嘆為觀止。在人類歷史上可能很難找到對照。

第一個設計有以下幾個方面：讓巴西人口離開海岸轉移到內陸。人民在中心繁衍，並從那裡擴展至全國。然後：必須彌合該國東北部和東南部之間巨大的社會、經濟和種族差距。為此，必須把東北部飢餓的群眾和東南部富庶居民的意識融合起來，以在那裡綜合強加一種新的巴西精神。最後：所有這一切都應該透過國家的決定發生，作為國家使命的表達。國家的自然發展不應因此受到損害，而應得到新的動力。

——根據第一個設計，巴西利亞會被視為地圖上的地理中心標記的十字路口。事實上，在大約六年的時間內，巴西利亞已經吸引了大約五十萬人，其中大部分來自東北部。

事實上，通往東南部的高速公路和鐵路已經完工，往北部（往貝倫）的道路正在建設，而往西北部（到馬瑙斯）的道路正在建設。但這些部分的成功，究竟能在多大程度上實現最初的設計，暫時還有很大的問題。因為這個概念在巴西利亞依據的第二個設計中遭受了根本性的質疑。

第二個計畫，現在我想稱為「社會人類學」，內容如下：在與世隔絕的原始地區建設一座城市，作為未來城市的典範，為社會創造公正和美好的環境，建構一種共同

生活的新形式，促進「新人類」的發展。此計畫旨在創造一種革命性的風景畫，一棟大膽的建築，一個前所未有的商業、行政、文化和娛樂中心組織；以及一個前衛的家居文化和一個對人口經濟、社會和文化分層的獨特想法。此計畫的目標是未來的人們，他們藉助最現代的技術過著全面、充實而生產力強大的生活。

第二個設計也依循一個架構：提供一個機會，以社會上離鄉背井的人群構成一個新社會。所需要的是一種社會形式，在其中，人類面臨的科技危機會得到解決。因此，人們建造了一座城市以作為世界的典範，在那裡，人們最終可以在沒有物質困難的情況下過著創造性的生活。在未來幾個世紀的烏托邦期望中，這個設計可能比第一個設計更宏偉。

第二個設計詳細有以下幾個方面：一個革命性的架構會發展出來，一個沒有十字路口的城市，一個擁有所有生活機能中心的城市，一個雖然本身是一種完美的機器，同時也克服了純粹的工具性思維的城市，在這裡，人們應該獲得完全的自由。此外，這個新架構必須象徵性地超越自身。例如，飛機形狀的城市地圖是未來開始的象徵：議會的兩個半球象徵著兩院的獨立，同時結合成一個圓形的整體。最後，總統府晨曦宮（Palácio da Alvorada）是早晨的象徵。事實上，當巨大的太陽從玻璃宮殿後面升起

並照亮它時，這個意義就變得清晰明確。最終，根據這個概念，人們會被劃分為小型的共同體，意在形成一種「動態階級」。群體有著不同階層，但是個體會有全面的個性發展。

這兩個概念顯然是相互矛盾的：第一個概念關於一個強大國家的宏偉願景令人神往，第二個概念是柏拉圖式城邦政體的願景，一個人間的耶路撒冷，作為二十世紀末人類所有問題的解決方案。第一個計畫顯然是傳統的，其價值受到十九世紀的約束。第二個計畫在本質上顯然是有遠見的，它的價值是新的（或至少如此聲稱）。第一個設計的目標是「偉大的巴西」，第二個設計的目標是「新人類」。但是偉大的巴西是老人的理想；這種狂妄的傳統價值體現了現代的一個面向。在巴西，這個傳統具有拉丁民族的內涵[2]，即笛卡兒式的內涵。[3] 巴西利亞反映了這種矛盾。兩種設計都英勇

2 編按：一八八三年，義大利神父鮑思高（Dom Bosco）作夢夢到一座未來之城，位在巴西土地豐饒的內陸中心，就是現在的巴西利亞。一九五六年，巴西提案起遷都計畫，鮑思高神父也成為首都的守護神，市裡的教堂、商家往往以他為名。

3 編按：笛卡兒在《方法導論》裡說：「由一位工程師設計和完成的建築，通常比那些為別的目的而改造，由多人協助修葺的舊垣更美、更一致。因而，那些原先只是些市集的古老城市，由於時代的演進，變成大都市時，它們往往是如此不協調，不能和由一位工程師照他的想像在一原野上所設計的整齊城市相比擬。」（引文中譯見：《方法導論·沉思錄》，頁七三，錢志純、黎惟東譯，志文，一九八四。）

且吸引人。這兩個計畫都還有問題。毫無疑問的是它們的英雄主義。

這兩個計畫的疊合導致了這矛盾而巨大的作品：無止境的灰色枯燥、單調荒涼的高原上枯木叢生，無情的陽光下，空曠的地平線前，巴西利亞從中升起，「月城」，試驗品的社會。中心是一個佔主導地位而且即使是金字塔也難以超越的宏偉象徵：三

權廣場。它既不是神性的象徵，也不是人性的象徵，而是十八世紀的行政理念。一條勝利的跑道**（紀念軸）**把象徵和車站（現在的神殿）連結起來。在預言家眼中，這條軸線似乎充滿了喧鬧的的二十二世紀人類或充滿了火星人（巨型金螞蟻）。目前它荒蕪人煙，只有行政部門的可憐街區在邊緣，被沒有十字路口的柏油路包圍，儘管有柏油路，仍然讓人想起克里特島。克里特島、埃及和巴比倫──但肯定不是希臘──是這個極度輝煌的仿古動機。

在未來的娛樂中心，**國家飯店**（Hotel Nacional）將成為一片綠洲，其低矮的路面和高聳的牆壁讓人忘記象徵的宏偉以及外面灰色荒野的恐怖。一個微型世界，一種二〇〇一年的太空船，在藍色游泳池周圍設置了冷盤自助餐，每個人──從配戴著

「亞馬遜探索者」（Amazon-Explorer）徽章的女士到外交官和政治家──在那都應該在用餐，那裡也為前往戈亞納（Goiana）和貝洛奧里藏特（Belo Horizonte）班級旅

行的學生提供可口可樂。

除了這兩個中心之外，這座城市向西擴展，可以分為兩個不同的住宅區。一個與傳統大道（W3）接壤，由聚集在一起的小房子組成，形成簡單的幾何圖案。另一個是由公寓大樓組成，庭院周圍有學校、商店和娛樂中心。兩個住宅區的地址都由數字和字母組成，讓人聯想到現代電腦代碼。那些發起使用祕密語言的人，這些標誌提供了有關居民的居住地、經濟狀況以及抵達巴西利亞大致日期的資訊。可以想像，在那個「美麗新世界」出生的孩子，已經被標記了這些符號，甚至透過基因突變，把它們作為遺傳而戴在胸前。巴西利亞居民，阿爾法、貝塔和伽瑪，顯然生活在舒適的等級社區中，但是居住空間的密度（與廣闊的景觀相比）使得反社會的異化在各個層面都是不可能的。總體印象是一座宜人但略顯荒蕪的蟻丘，讓人想起紐約或莫斯科的街區；品質應該介於當前世界大國的兩個首都之間。在它們的最外點，兩個區域都接觸到他們正緩慢推進的雄偉擴展的平原。

一座人工湖，就像一面藍色的鏡子，和高原塵土的灰色形成鮮明對比——陸地海洋當中的一座水島。在這個沒有座標點、沒有人類比例尺的環境，它有時顯得很大，有時像一個迷失的水滴。在城市外一定距離（近還是遠？）的地方，又出現了一個意

想不到的城市，然而這是巴西利亞兩個設計的結果。狂野的西部城市——友善而骯髒，貧窮而充滿活力。簡而言之：讓每個冒險家和遊客的眼睛休息一下。

這是對巴西利亞的一個看法：人們看到的是一件公認未完成的作品，但可以預期在未來的完成中不會有令人驚奇的創新。看法可以而且必須經由公聽會或即居民的要求來完成。然而，對於本文要求不高的目標，它們可以被忽略不計，因為它們只會使我在上述的批評任務複雜化。即使沒有它，評論家仍會感到非常不安全。然而他不能推卸他的任務：因為我們都是對如此範圍的作品之評論者。

評論家的首要任務是認識作品，無條件接受其基本設計。說達文西（Leonardo）應該按照喬托（Giotto）的構想作畫是不合理的。同樣，主張巴西利亞的地緣政治計畫不應該實施，而是應該以不同的方式實施，或甚至同一個計畫應該在不同的地點、在不同的時間實施，那並不會令人滿意。或者主張社會人類學計畫由於某種原因被耽誤或缺乏同情心，或者主張社會不能被計畫而是必須有機地發展。這種批評應該停止。這樣的作品必須被承認。

但是當一個計畫被看到，批評的任務就是把它和實際成果進行比較。巴西利亞的實施情況在多大程度上是成功的，人們在哪些方面偏離了基本設計？評論家認為自己

設計的哲學　142

無法回答這個問題。因為就巴西利亞實施地緣政治計畫而言，它偏離了社會人類學，如同未規劃城市的出現所證明的那樣：狂野的西部城市體現了這個規劃的真實意義。

巴西利亞在某種程度上實現了社會人類學的設計，偏離了地緣政治的設計──公共建築的宏偉和奢華證明了這點。他們未來派的世界主義和經濟繁榮的隱藏圖像（Vexier-bild）否認了為不斷擴張和發展中國家建立中心的企圖。也許在遙遠的將來融合這兩個計畫是可能的。但是任何規劃中都無法預見這種綜合。它會自己來的。書有書的命運（habent fata libelli）：因此，社會也有其命運，然而這很難預先確定。

規劃創造秩序。但重疊的設計通過它們的疊加導致秩序混亂。面對混亂，批評無能為力。在這種情況下，我們最好放棄判斷。但是如此大規模的作品，它造成的影響如此巨大，以至於不表明立場是不真誠的。支持它，不然就反對它。支持或反對都必然是基於純粹的主觀判準。諸如：「我想住在巴西利亞」或「寧願死也不想住在這樣的環境」之類的。但這樣的判斷與嚴格意義下的批判無關。

如同所有人類的作品，巴西利亞也是一件藝術品。也許是巴西有史以來所創造的最大藝術品。也許這就是為什麼巴西利亞的經驗有如此無可比擬的影響力。它不僅展示了人類意志的創造力，人類無限的想像力，更同時揭示了人類的基本界限，也許比

登陸月球還多。今日幾乎不再有處於外界的界限，而是由我們內在的矛盾造成的界線。在巴西利亞，它們變得可見。它們必須承受批評。本文的目的是顯示這項任務所遭遇的困難。

第二十一章
巴西利亞

從聖保羅（São Paulo）出發的高速公路橫貫聖保羅州之後，穿過兩條河流，它們形成巴拉那河（Paraná），最後形成拉布拉他河（Rio de la Plata）。它們之間是米納斯三角區（Triângulo mineiro）的草原三角形。然後它稍微爬上巴西高原，一望無際的沙帕當（Chapada），普拉納托（Planalto）。它經常在巴西文學中被描述。例如，它是吉馬朗伊斯・羅薩（Guimarães Rosa）的鉅作《廣闊的腹地：條條小徑》（Grande Sertão: Veredas）的舞台。這種景色始終難以形容，但是它構成了一級挑戰（就像月球一樣），而且不能留白。這裡和那裡有一個隱藏的山谷，只有近距離才看得到，在熱帶的歡樂中蔓生，兩旁是著名的小徑，棕櫚樹夾道。在貪婪的禿鷹盤旋之下，這一切都向任何方向延伸了數千公里。在這片風景中是否應有對人類的啟示（例如西奈半島〔Sinai〕）、摩尼教（Manichäismus）必須是什麼樣子？巴西利亞市是在沙帕當

這個空白頁上做記號的英勇嘗試。

巴西利亞，一個前帝國的大都市，也許是未來帝國的聯邦首都，無論如何都是個強大的國家，而不是貧窮而不發達的國家。極度藐視人類，嘲弄所有人口數等級，這座城市是特大號的，就不是像沙帕當一樣，被認為是它的對位。就像在沙帕當裡一樣，巴西利亞的這種不人性讓人振奮——也讓人恐懼。與埃及、巴比倫和古墨西哥的比較不禁浮現在腦海中，如同人們總是傾向於把新事物固定在舊事物當中，從而把前所未聞的事物置於它所屬的地方。但是這種強制的比較使新的——與舊的區別——更加引人注目。例如，巴西利亞的焦點，三權廣場。它經常被稱為「法老的」。但是金字塔是超越死亡的象徵，在這樣的崇高面前人必然成為一種蠕蟲。然而，三權廣場是十八世紀憲法結構的一個巨大象徵，這種結構在巴西似乎總是陌生的，而且從未真正運作過。面對這樣的問題，人們覺得自己不像是一條蟲，而更像是一個螺絲釘或鉚釘，是一台巨大機器的一部分。在最高法院和政府宮邸之間形成一種未來重大行動和國家行動的舞台，事實上，在這巨大的平台上，人們不僅感到自己的渺小，而且也感覺自己變成了一種工具。著名的議會半球停在平台上並且戲劇性地打破它，它暫時空無一人，像是證明了這種「工具化的」此有的無意義：作為符號和意義之間的關係的問

題。在古埃及及不存在的差異。就算年久失修，金字塔的意義仍然毋庸置疑。但是在巴西利亞還在建設的時候，「三權」的意義就已經存在爭議了。

巴比倫的凱旋之路從這個廣場通向今日的至聖所：「Estação Rodoviária」，即大十字路口。它是紀念軸（Eixo Monumental）。因此，城市和帝國圍繞著他們旋轉，人們在無所不在的沙帕當的開闊視野背後感受到了這點，也許在未來的地球也是如此。它暫時空虛地打著哈欠，打哈欠既是無盡的無聊，也是無底的深淵。但是對於有遠見的目光（在巴西利亞，哪種目光不是有遠見的？），它打開了一幅未來的全景圖：在街道兩側部會巨大的幾何形體之前，在大教堂的骨架（稱為聖靈之籠）前，在城市劇院的階梯形金字塔前擠滿了歡呼的淘金螞蟻以及火星和木星的使者和大使，他們熱情地崇拜二十二世紀的老大哥。以此，對巴西利亞宏偉方面的讚美就足夠了；它的壯觀，它的豪奢，它的暴發戶氣息，都被高雅的品味掩蓋了。人終於過時了，隨之而來的是「人是萬物的尺度」（anthropos metron panton）的傳統。但是希臘人有「傲慢」（Hybris）這個詞，聖經也有一段談及巴別塔的經文。

微型化（Miniaturisierung）、極但是對人而言過度的東西，並不僅僅是指大小。

簡化（Minimalisierung），簡稱迷你，是人的理想之一。事實上大鳥巴西利亞[1]張開了一側西翼（東翼尚未開展），人們可以用古老的說法，稱它為「生活區」，這次「小」獲勝了。儘管該計畫是正方形的，而不是五角星形，但是除此之外，實際上一切都是正確的。它們是處於繁榮和衰敗各個階段的立方體形微型小屋，排列成長方體和超級長方體。在巨大的住宅區中，有數百個小住宅，它們宏偉的外牆什麼也沒有，而他們的廚房和廁所則是人們的庭院，在這裡住著地址由數字和字母組成的人們，內行人可以從那些字母和號碼知道居住者在哪個部門工作，擔任什麼職位，他有多少孩子，以及他何時搬到巴西利亞，或許會人讓把這個「天堂」當成了科帕卡瓦納（Copacabana）。孩子們在街區周圍玩耍，遠離沙帕當和道路交通，那裡是女人說話的地方，那裡是男人夢想美好未來的地方。在那裡，用靈長類動物的溫柔紐帶被建立和打破的地方，那裡是愛的溫柔紐帶被建立和打破的地方，依據生物規律居民們很可能會萎縮。正是在那裡，新人類正在形成。

這些阿爾法、貝塔和伽瑪的地址號碼，會由於莫名其妙的原因而被管區定期更

1　編按：俯瞰的巴西利亞就像是一架飛機。

改，因此隨著地方的笛卡兒式的一致性，它成為無望的冒險，例如，尋找朋友。幾乎是巴西利亞提供的唯一冒險。或許出於同樣的原因，也許孩子們還沒出生，在他們的肚子上就已經有了遺傳預先決定的地址。因為**「諾瓦卡普」**（Novacap）——一種大母牛和大母神（Magna Mater）——就會像天意一樣統治著一切，儘管是以裝置的形式。那位大地之母**「諾瓦卡普」**是新首都的規劃管區，作為乖孩子，它們會配置許多官員。這就是未來的月球城市，巴西利亞。

然而，在這種未得到官方認可的未來主義（Futurismus）背景中，隱藏著**「自由城市」**（Cidade Livre）：一個有著商人和舊貨商、妓院和舞廳、木屋和土路、苦難和疾病、跳舞和歌唱的狂野西部，有著教堂和馬昆巴魔法（Macumba-Zauber）。那是建造巴西利亞的工人居住的地方，也是官員逃往的地方。這是一座人類城市，對此無話可說。人們知道的。現在一切都屬於吉馬朗伊斯·羅薩（Guimarães Rosa）一開頭形容為**「無」**（nonada）（在虛無之中）的那片空曠的月球景觀。

第二十二章
城市設計

首先要問：為什麼是城市而不是村莊？為什麼不，如同目前一些替代方案所建議的那樣，為了耕作生活而摒棄文明生活？例如，設想一下麥克魯漢（McLuhan）的地球村（global village）？簡要地說，因為村莊沒有開啟任何理論空間。因為，儘管有種種表面上的閒情逸致，耕作和種植的村莊其實並沒有提供文明意義下的閒暇。村莊不能有聖殿山，並不是因為它們在聖殿山下變成了城市（郊區）。換句話說，一旦有了理論，鄉村生活就變成了城市的生活。這是個主張，而且它需要被考慮到。僅憑歷史證明是不夠的：幾何學一經驅動，村莊就變成了城市。問題是為什麼會如此。

耕作和種植的生活是一個電路圖，人際關係據此連結起來（verknoten），在素食狼群的面具下可以辨認出這些節點（Knot）。這種對於鄉村生活普遍有效的描述，並不僅僅是基於羅馬的典範及其「**耕作**」（colere）、「**文化**」（cultura）和它的「**狼**」

（lupa）[1]（儘管我們西方人不可能避免羅馬的典範）。它也是奠基於學會潛伏著等待收穫的嘗試。

耕作和種植的人在生活態度上是吃素的狼群。他們是彼此的狼，因為其他人都在窺伺自己的收穫。而且他們是素食者，即使他們偶爾會吃放牧的反芻動物，因為他們會坐著等待穀物成熟。鄉村舞之中可能有不同的面具，但是他們所有人都有這個狼的性格。所有的舞蹈都是牧神節（Lupercalia），即使他們有另一種同樣狡猾和貪婪的圖騰動物（例如野豬）。這種潛伏著的等待，其實是一種和理論的閒暇（德語是「Muße」，希臘文是「schole」，相當於猶太人的「安息日」（Sabbath））正好相反的生活態度。鄉村有的是「閒暇時間」，卻是反學術的。

並不是說這座城市使素食的狼「變得高貴」或是把牠們飼養成羊。相反的，它開闢了狼群發洩的政治空間，並在經濟空間當中為牠們提供了大量的羊群。這座城市迴盪著狼嚎和羊的咩咩叫聲（人們想到喇叭和對講機），偶爾有狼披著羊皮偽裝，羊披

1　編按：傳說中羅馬的建城祖先羅穆魯斯（Romulus）和瑞穆斯（Remus）是母狼養大的。

著狼皮偽裝。但是狼從素食者轉變為食人者，並且把市民馴化為羊群（基督教的貢獻），讓這座城市從中切割並且隆起了一片寧靜的空間。在那之下，狼吃羊，也彼此相殘，這就是為什麼有些學者可以對此進行理論化（如果他們透過數學和音樂得以進入這裡的話）。這種對城市普遍有效的描述，就像對村莊的描述一樣，有一個無法迴避的典範，那就是雅典，但是就像村莊的形像一樣，它源於對城市生活情韻的理解努力。

然而問題是，為什麼開放一個理論空間是值得嚮往的，以及為什麼城市應被設計而不是村莊？柏拉圖式的回答會是說，城市必須容許理論並且引導理論走向真、美和善，它才能夠證明自己，而這種回答不再令人滿意。就上述的關係觀點來看，出現了另一個答案：因為理論是可以產生種種資訊的人際關係迴路。政治的狼撕碎了這些資訊，經濟的羊吃掉了它們，但是在理論空間中，它總是在對話中重新編織起來。因此，如果人際網路傾向於（「投身於」）產生資訊，儘管有一般平均資訊量（Entropie），那麼理論空間就是它的關鍵。人們看到柏拉圖在這裡（再次）在一種哥白尼革命當中站穩了腳跟。簡而言之，另類城市的設計必須著眼於設計一個不仰望天空而是把它拉下來的理論空間。

假設城市未來的投射將會側重於理論空間，那麼就會出現以下問題：象牙塔所依賴的政治和經濟基礎不就被忽略了？更直接地說：若未來的城市建設者應該滿足於設計寺廟，並優雅地忘記市場和私人住宅，那麼他們難道不應該被指責為近乎是法老式的菁英寡頭政治，貴族的法西斯主義嗎？對此的答案是，自法老（以及自柏拉圖）以來發生了一些變化，特別是：我們至少可以想像，市場和私人住宅會交付給人類的模擬物，而所有人類居民都會移居至聖殿山。至少可以想像，政治將交付給人工智能，經濟交付給機器人，人類可能僅限於對於這些機器人進行程式式設計。因此，下面的另類城市開始映現於在直立人的地平線上：在那裡，消費的羊群目前在私人住宅中反芻，越來越實用的自動裝置牧群將會日夜辛勤工作。那裡，掠食的狼群正在市場上互相撕咬並且埋伏等待羊群，而越來越智慧的電腦狼群將會日夜統治自動裝置。而在上方，在聖殿山之上，目前，大多數時候沒有被市場和家庭注意到的工程師和編劇菁英正在拉著決於市場和家庭的無形的繩子，在那裡，所有市民，會在閒散無事、平順的對話當中製造種種資訊以供應聖殿山，而市場和房屋也是依據那些資訊被寫入程式的。

為了能夠想像出這樣一座城市，人們為了拓樸學思想範疇而不得不放棄地理學思

想範疇，那是一項不容小覷的成就。我們絕不能把城市想像成一個地理位置（例如河流附近的山丘），而是相互主體性的關係領域裡的一個曲率。這可能是斷言未來文明必是「非物質的」。這個轉變是一項不可低估的成就，即使我們開始習慣在電腦螢幕上看到方程式的合成圖像裡場域中的曲率。試想，不把地理面積看作一個平面，而是看作表體面積，那是多麼困難的事。然而奇怪的是，從地理學轉到拓撲學的思考，所要設計的城市並沒有成為「烏托邦」。只要我們在地理上思考，它就是「烏托邦」（utopia＝ortlos，無處）[2]，因為它不能在任何地理的位置上定位。但是一旦我們開始以拓撲學的方式思考，即在網路化的具體關係中思考，這座城市不僅可以被定位，而且在網路的任何地方都可被定位。它無處不在，在那些地方，相互主體性的關係會根據準備要設計的電路圖而聚集在一起。用「天文學」的術語來說：準備要設計的城市之於人際關係的領域，就像天體之於重力場場一樣，就是「吸引」關係的曲率。

如果人們堅持這個（儘管有點歪曲）比喻，就會更理解設計一個理論空間的含義。它必須是「以某種方式」把個人人際關係吸入其中的空間。它必須「有吸引力」。

2　編按：「utopia」是湯瑪斯・摩爾（Thaoms More, 1478-1535）自創的拉丁文語詞，就是「沒這個地方」的意思，意指一個不存在的社會。

但是此時此刻我們可以設計什麼樣的另類文明呢？人草擬了唯一一個文明，但是它可以很容易有（不管有或沒有電腦）無數的其他變數，並且重新運算成無法辨識出原來版本的模樣。這裡所勾勒的城市，是基於以下人際關係的電路圖：所有人都會以這樣的方式相互連結，也就是當前可用的資訊可以在新的領域當中被收集並且包含在運算裡。人們假定說，由此產生的一些資訊能夠用於人工智慧的程式設計，人工智慧反過來則可以生產和控制用於製造人類生活必需品的自動機器，從而使理論空間從自身當中釋放出政治和經濟的空間，並把這兩個空間置入非人（Untermenschliche）的空間當中。這樣的城市模式可以看作是柏拉圖式烏托邦的倒置：雖然，如同在烏托邦裡，理論空間佔據著最高的位置，但是它不再受到政治和經濟的支持，而是相反的，是它設計出這兩個空間。這種設計與烏托邦最大的差別在於，在這裡，城市成為了理論空間至今為止無法迴避的闌尾，而在烏托邦中，城市的任務是開闢一個理論空間。這個投射空間的目的不在於確立和指導政治與經濟，而是在面對普遍的熵——面對死亡和越來越高機率的衰變時——為相互主體性的網路賦予一個意義。簡而言之，理論不應再被理解為發現真理，而應被理解為意義的投射。

在設計理論空間時，城市建設者將以當代科學（及其技術）為起點，而不是支

點。他們會（已經開始了）編造一個由可逆物質和非物質的電纜組成的網路，他們會透過這些電纜傳輸資訊，它們可以（已經開始了）在網路中的任何地方同時且完整地被取用，他們會（已經開始了）在這個網路中建立點陣圖和記憶，他們會使用更多的運算代碼對資訊加密（已經看到第一步）。

從地理學上看，這座城市會涵蓋整個地球，而從拓撲學上看，它最初只是在人際關係領域當中一個毫不顯眼的曲率：大多數人際關係都會在它之外（在當前的文明之中）。城市設計的基本問題是理論曲率如何擴大和深化的問題。一個「開放的儒家思想」被提出作為解決方案。在人際網路中廣泛建立「學校」，在其中培訓處理資訊的能力，這些學校會形成通往理論空間的階梯。「文憑制度」越多（人際關係對於理論越在行），理論空間就會越加擴展，就越有吸引力。

在當前文明到未來文明的過渡時期，人類的關係會分裂為兩個網路：一個在理論上已經連接了的網路，另一個仍然是經濟和政治的網路，但隨著時間的推移，第二個網路會被第一個吞噬（這個過程正在進行當中）。這種「開放的儒家思想」——「學而優則仕」，任何人只要有能力，就可以成為官員——具有暫時和長遠的後果。暫時地看，官員和百姓的劃分被理解為對於百姓的官員極權主義（mandarinischer

Totalitarismus）（這是文化悲觀主義者的觀點）。長遠地看，理論空間會被證明是一組相互關聯且互惠互利的模糊集合（fuzzy set）（這是城市設計者的意圖）。

這也說明了為什麼科學應該被視為一個起點，而非一個支點。作為一個整體，科學的每個分支中，科學只是理論空間裡許多相互關聯和重疊的能力之一。其他能力（例如藝術和評價的學科，它們本身只作為起點而非支點）會滲透到科學裡並且從內部改變它，它們會失去其原初的特徵。從長遠來看，至今難以想像的普遍能力會從這個相互關聯的能力的灰色地帶合成出來，進而發展出至今無法想像的分支。當前的「知識」、「評價」和「經驗」範疇會失效並且讓位給其他範疇。這點的最初跡象——如悲觀主義者所說，科學、藝術和倫理的「死亡」——也是可預見的。

以這種方式設計的理論空間是一所學校（一個休閒場所），因為所有的工作（關係領域的所有變化）都機械化了，並被推給了非人的事物。但它不是一所古典的沉思學校，而是一個進行正式實驗、進行心理實驗的實驗室；因為它是處理人際關係的空間，實現這些關係裡固有的可能性。新文明不應該再把戴著面具的人視為個體，而是首先通過創造性的聚集，從人際關係中投射出具體的人。因此，儘管可以說經濟、政治和人類主體的「死亡」，但是僅在於可以說蝴蝶是幼蟲的死亡的意義下。一個如此

設計的城市，是直立人從主體當中破繭而出的地方。

看著這裡建議的、倉促草擬且前後不一致（粗略）的草圖，人們會震撼於兩個矛盾的觀點。一方面，這個草圖看起來像是個漂浮在社會結構之外的個人的一個完全無法實現而美妙的夢想，另一方面，它又像是這個社會結構裡已經可見的趨勢的投影。這個矛盾是當前形勢的特點。如果我們把目前的趨勢延伸到不久的未來，那麼就會出現最多樣化的場景，但是它們都很棒。那些不作夢而想要腳踏實地的人（那些對設計沒有興趣的人），現在被迫要麼忽略許多可觀察到的趨勢，要麼就把它們最小化。

對於現實主義者來說，閉上眼睛並不是一種舒服的態度。另一方面，願意接受可見的趨勢的人都會被它們驅使去幻想。剛剛概述的城市規劃是個美妙的夢想，源於對創造力以及對他人的承諾，正是由於這個原因，它比悲觀主義者提供我們的情景更現實──出自奇怪的原因，現實世界開始證實自己是個幻想。

第四部

地平線之外

第二十三章
薩滿和面具舞者

如果人們將科學用以表述自己的方程式輸入電腦，那麼科學的世界觀就會出現在螢幕上。那會是交差重疊的金屬織物。在某些地方，金屬線會變粗並形成凸起物。網路場域裡的這些波谷被稱為「物質」，而構成它們的金屬線則被稱為「能量」。如果人們「動畫化」（animieren）這個電腦圖像（用它製作電影），就能觀察到金屬線網的凸起物是如何凸起的，在不同的地方變得越來越複雜，接著再度變得平整，最後不留痕跡地消失在織物中。影片的快樂結局是一個向各個方向擴展的無形金屬織物。可以稱之為「熱寂」（Wärmetod）[1]。其中一個波谷可以被視為「我們的太陽」。在這個波谷中，人們會認出一個子山谷代表著「我們的地球」。如果人們仔細觀察這個子山

1 編按：原本是指宇宙的熵隨著時間而增加，由有序向無序，當宇宙的熵達到最大值時，宇宙中其他有效能量全數轉化為熱能，所有物質溫度達到熱平衡，就叫作熱寂，這樣的宇宙再也沒有任何可以維持運動或是生命的能量存在。

谷，會看到大量的微小凸起物：包覆著地球的生物量。如果我們注意這段波流，就會在短暫的小波中認出自己。

當我們承認自己是來自重疊力場的臨時凸起物時，所有傳統人類學都會被推翻。

因為那時我們是沒有任何核心（任何「精神」、任何「我」、任何「自我」，沒有任何我們可以「等同」的東西）的連結關係（金屬線）。如果人們解開（entknoten）構成我們的關係，那麼我們手裡會一無所有。換句話說：「我」是那個抽象點，具體的關係其中相交叉，而它也以具體的關係為起點。我們可以透過這個在我們當中連接（verknoten）起來的關係「辨識出」自己：例如，作為有重量的物體（電磁場和引力場裡的節點）、作為生命體（遺傳和生態場域裡的節點）、作為「心靈」（集體心理領域裡的節點）和作為「個人」（社會的、相互主體性的相互交錯領域的節點）。除了「個人」以外，人們還可以說「面具」。過去被稱為「自我認同」的東西，現在可以更恰當地形容為戴著面具（或是可以互換或重疊的面具）的身分認同。

「面具」一詞因此恢復了它最初的存在境況意義。唯有當人們（在跳舞時）戴著一副特定的面具，而且部落的族人也能辨認並且承認這個面具時，人們才是其所是。

最初的面具沒有那麼多：例如巫師、獵人、同性戀者。後來面具越來越多：他們今天

設計的哲學　164

可以把面具戴在其他面具之上：例如說，人們可以以銀行經理的身份跳舞，並且在那副面具之下再戴上藝術品鑑價師、橋牌手和父親的面具。人們拿掉一副接一副的面具，然後什麼也沒剩下（就像剝洋蔥一樣）。存在分析是這樣說的：「我」就是那個被人稱呼作「你」的人。

如果人們把社會（相互主體性的關係領域）視為一個面具出租機構，那麼人們就會在其中看到一張網，在這個網中，物理學、生物學、心理學等等的連結（Verknotung）被戴上面具，以凝結成「個人」。那麼問題是這些面具是如何被產生以及如何被戴在注入社交網路的關係之上。這使得面具設計成為實際的政治問題。在亞馬遜地區的一個部落中，這是很清楚的事：薩滿（Schamane）面具的設計是如何生產的，然後面具是如何戴在一個進入青春期的男人臉上的，如此他就可以被所有人承認是薩滿，並且可以這樣認同自己是薩滿？在一個所謂「後工業」的複雜社會裡，我們就不太清楚了。然而，光是這個問題的提出就足以混淆大多數的政治範疇。

向亞馬遜印第安人詢問，恐怕不太有希望。他們把面具的設計歸因於超人類的力量（例如一個有獵豹的外形的祖先），以神聖的傳統解釋為什麼要戴面具。雖然這個意識形態的可信度不亞於我們自己的意識形態，但是對我們來說仍然很奇怪。我們自

己的意識形態（尤其是猶太教和基督教以及人文主義的意識形態）預設在我們當中有個自我的核心，它會潛入並隱藏在可用的面具中，這使得面具的設計比獵豹祖先更難以理解。因此，除了嘗試脫離相互主體性的關係領域而從外部觀看面具之外，我們別無他法；一個不可能的嘗試，因為如果沒有面具，「我們」就不存在，因而就無法識別任何面具。（以前被稱為「苦惱意識的辯證」。）

然而，可以說：面具就像湯匙一樣，它浸入關係的粥裡撈出來，它們本身以某種方式從粥裡浮現：它們本身是相互主體性的形式。（銀行經理的面具不是從某個使命或職業的天堂落到社會裡的，而是因為使命和職業就是面具的一個結果。）因此，面具設計問題是個相互主體性的問題。這意味著：我只有在「對話」當中才是真正的我。由此可以得出結論：「我」不僅是個戴面具的人，對他人來說，更是個面具設計者。如此，我自己不僅在我戴著面具跳舞時「實現」自我，也在我和他人一起為他人設計面具時「實現」自我。「我」不僅是那個被稱呼為「你」的人，更是說「你」的那個人。但是我只能在戴著面具時設計面具。這並不是對於面具設計問題的滿意回答，充其量只是其他問題的起點。只有這個提問才能把我們和印第安人區分開來（包括那些在我們周圍跳舞或坐在電視螢幕前以從那裡獲取面具的人）。此外，「設計」意味著命運。挑戰則是把命運掌握在自己手中以共同塑造它的嘗試。

第二十四章
形式和質料

「非物質」（immateriell）這個語詞長期以來一直被誤用。但自從人們開始談論「非物質文化」之後，就不能再容忍這種胡鬧了。這篇文章的任務是要協助釐清「非物質性」這個被曲解的術語。

物質（materia）這個語詞是羅馬人試圖把希臘文的「hylé」（質料）概念翻譯成拉丁文的結果。「hylé」最初的意思是「木材」，而「物質」這個詞也有類似的意思，這也可以從西班牙文的「madera」中看出。但是當希臘哲學家使用**「質料」**這個詞時，他們所指的並不是一般的木頭，而是存放在木工作坊中的木材。他們關心的是找到一個可以和「形式」概念（希臘文是「morphé」）對比。所以**「質料」**意味著某種無定形的東西。它的基本概念是：我們用感官感知的現象世界是一團定無形的糊狀物，其背後隱藏著永恆不變的形式，透過理論性的超感官，我們可以感知到這些形

式。表象無定形的糊狀物（物質世界）是一種幻覺，而隱藏在它背後的形式（「形式世界」）則是經由理論發現的真實。我們也以這種方式認識到無定形的表象如何注入形式，充滿它們，然後再次流出到無定形之中。

如果我們把「物質」（Materie）這個語詞翻譯成「質料」（Stoff），就更接近這個矛盾的**「質料和形式」**（hylé-morphé）或「物質和形式」（Materie-Form）。「質料」（Stoff）是動詞「塞滿」（stopfen）的名詞。物質世界是填充到形式裡的東西，它是形式的填充物。這比木頭被雕刻成形狀的想像還要顯而易見。因為它顯示質料世界只有被塞進某種東西才能實現。「填充物」的法語是**「鬧劇」**（farce，餡料），我們因而可以斷言，在這種理論性的世界觀下，一切物質的、質料的東西，都是一場鬧劇。在科學的發展過程中，這種理論觀點和感官觀點（「觀察、理論、實驗」）產生了辯證性的矛盾，可以解釋為理論的模糊化。它甚至可能導致唯物論（Materialismus），物質（質料）就是現實。然而現在，在資訊科學的壓力下，我們開始回歸到「物質」的原初概念，把其視為永恆形式短暫的填充物。

由於這個思考超出了本文範圍，我們只好撇開哲學上的物質概念去闡述「心物」的矛盾。最初的想法是固體可以液化，液體可以氣化──並且於此從視野中消失。例

設計的哲學　168

如，呼吸（希臘文是「pneuma」，拉丁文是「spiritus」）可以被看作固態人體的變成氣態。嚴寒時，可以在呼吸中觀察到從固態到氣態（從身體到精神）的轉變。

在現代科學中，物態變化的想法引發了不同的世界觀。在那之後，粗略地說，發生了兩個視域之間的這種變化。在一個視域（絕對零度）之上，一切都是固體（物質的），而在另一個視域（光速），一切都不僅僅是氣態（能量）。（回想一下，「氣體」〔Gas〕和混亂〔Chaos〕其實是同一個詞。）這裡出現的「物質和能量」之間的對比，讓人想起唯靈論（Spiritismus）⋯人們可以把物質轉化為能量（分裂）（Fission），而對於現代科學的世界觀而言，一切都是能量，也就是偶然而難以想像的凝聚的可能性，物質的形成的可能性。對於這樣的世界觀，「物質」就像在重疊的能量的可能性場域中短暫聚集的島嶼（曲率）。因此我們現在流行談論關於「非物質文化」的鬧劇。這意味著一種把資訊輸入電磁場並且在那裡傳輸的文化。鬧劇不僅在於濫用「非物質」一詞（以取代「能量」），更在於對於「賦予形式」（informieren）一詞的誤解。

我們回到原初的對比「物質和形式」，也就是「內容和容器」。它的基本思想是：當我看到某物（例如桌子）時，我看到的是木頭在桌子的形式之中。雖然木頭很

硬（我撞到它），但是我知道它會毀朽（燒毀並且化成無定形的灰燼）。但是桌子的形式是不朽的，因為我可以隨時隨地想像它（在我的理論性目光之前）。因此桌子的形式是真實的，桌子的內容（木頭）則僅是表面的。這顯示了木匠的實際工作：他們使用桌子的形式（桌子的「理型」）並且把它強加在一塊無定形的木頭上。不幸的是，他們不僅賦予木頭一個形式（迫使它成為桌子的形狀），而且還扭曲了桌子的理型（它在木頭中扭曲）。之所以不幸，那是在於人不可能做出一張理想的桌子。

這一切聽起來有些古老，但它實際上是個稱得上「迫切」（brennend）的現實。

對此有個簡單且希望是清楚的例子：我們周圍的重物看起來不規律地在滾動，但是**實際上**它們是遵循著自由落體公式。感官知覺到的運動（物體的物質方面）是表象的，以理論構想的公式（物體的形式方面）才是真實的。而這個公式，這個形式是無時間空間的，是永恆不變的。自由落體公式是個數學方程式，方程式是無時間空間：在塞米巴拉金斯克（Semipalatinsk）[1] 下午四點，試圖問「1＋1＝2」是否也為真，這是沒有意義的事。但是，說公式是「非物質的」也沒有什麼意義。公式是物質的「如

1　編按：在哈薩克東北部的草原地區，一九四九年蘇聯在這裡試爆蘇聯第一顆原子彈。

何」（Wie），物質是形式的「什麼」（Was）。換句話說：「自由落體」這個資訊有內容（物體）和形式（數學公式）。這就是巴洛克式的說法。

但是問題仍然在：伽利略是如何提出這個想法的？他是為了測定物體之間的方位而發現了它們（柏拉圖式的詮釋），或者是在玩弄物體和想法，直到自由落體的想法出現？科學和藝術之間的大廈，由我們稱之為西方文化的演算和公理構成的水晶宮殿，正是取決於這個問題的答案。為了說明這個問題，為了解釋形式性思維的問題，我再舉一個伽利略時代的例子：

這是關於天地之間的關係的問題。如果天空和月球、太陽、行星和恆星一起圍繞著地球轉動（看起來如此），那麼它應該會在一個相當複雜的行星軌道上運行，而其中有些行星也應該會逆行。如果太陽在中心，那麼地球就成為一個天體，軌道也遵循著相對簡單的橢圓形。對這個問題的巴洛克式回答是：實際上，太陽在中心，橢圓才是真正的形式；托勒密的周轉形式只是個形象、虛構，是為了遵循著假象（以保存表象）而創造的形式。我們現在比當時更加形式性地思考，得到的答案是：橢圓和本輪相較之下是更方便的形式，因此它是更合適的。但是橢圓不如圓形方便，可惜這裡不能使用圓形。所以問題不再是什麼是真實的，而是什麼是方便的，事實證明，一個人

不能逕自把方便的形式套在表象上（在這個請況下是圓周），而只有少數和它相符合的形式當中最方便的。簡而言之，這些形式既不是發現的也不是發明的，既不是柏拉圖式的理型，也不是虛構的，而是為了表象量身訂作的容器（「模型」）。而理論科學既不是「真實的」也不是「虛構的」，而是「形式的」（設計模型）。

如果「形式」是「物質」的對立面，那麼就沒有可以稱為「物質性的」設計：它總是被賦予形式的。如果形式是物質的「如何」（Wie），而「物質」是形式的「內容」（什麼），那麼設計就是賦予物質一個形式，並使它看起來如此而不是其他模樣的方法之一。如同所有的文化表述，設計證明了，除非賦予物質一個形式，否則物質不會顯現（不引人注目），並且一旦被賦予形式，它就會開始發光（變得非凡）。如此，設計當中的物質，如同在所有文化裡，是形式出現的方式。

但是談論在物質和「非物質性」之間的設計，並不是完全沒有意義的。事實上，我們可以有兩種不同的觀看和思考方式：資料的和形式的。巴洛克風格是資料的：太陽確實是在中心，而且石頭確實按照公式落下。（它是資料的，而且正因此而不是唯物主義的。）我們的思考則更形式性：在中心的太陽和自由落體的公式是實際的形式（這是形式的，而且正是因此而不是非物質主義的。）。這兩種觀看和思考的方式導致

了兩種不同的設計方式。質料性的方式導致種種「再現」（Repräsentation）（例如洞穴牆壁上的動物描繪）。形式性的方式則導致「模型」（Model）（例如美索不達米亞磚上的下水道設計）。第一種觀點強調在形式裡顯現的東西，第二種觀點則強調表象裡的形式。例如，繪畫的歷史可以視為形式性的觀看不斷超越質料性的觀看的過程（儘管有些挫折）。我們要證明的是：

形式化的一個重要步驟是引入透視法（Perspektive）。那是第一次有意識地把質料填入事先想定的形式，讓表象以特定的形式出現。另一個步驟則是塞尚（Cézanne），例如，他把兩種或三種形式同時壓印在質料上（例如，從不同的角度「展現」一個蘋果）。立體派（Kubismus）把這點發揮得淋漓盡致：重點是要展現事先想定的幾何（相互重疊的）形式，其中的質料只為了使形式而出現的。可以說，這幅畫在內容和容器之間，在質料和形式之間，在表象的物質和形式觀點之間搖擺不定，而被誤稱為「非物質性的」。

但是這一切只是為生產所謂的「合成圖像」的準備。它們使得質料與形式的關係問題在當下如此「迫切」。它是關於使演算法（數學公式）在螢幕上呈現為彩色（而且可能是動畫的）圖像的設備。這不同於在美索不達米亞的磚頭上的運河設計，也不

同於在立體派畫作上面的立方體和圓錐體設計，更不同於在計算出可能的飛機的設計。

因為在第一種情況下，重點是為了要容納的材料而設計一個形式（運河裡的河水、亞維農的少女以及幻象的形式），而在第二種情況下，重點是「純粹的」柏拉圖式的形式。例如，以「曼德博集合」[2] 在螢幕上展現的碎形方程式是沒有質料的（即使它們隨後可能以如山形、烏雲或雪花的質料填充。）這種合成圖像可以（錯誤地）被稱為「非物質性的」，不是因為它們在電磁場中閃現，而是因為它們表現出無質料性和空無的形式。

那麼，「迫切」的問題是：在以前（從柏拉圖以及更早之前），重點是要形塑現有的質料以使它顯現，而現在則是要用質料填充某種自我們的理論視野和設備裡源源不斷地出現的形式，把形式「物質化」。以前是要根據形式來安排質料的表象世界，而現在則是要讓以數字編碼的、不斷擴張的形式世界變得可見。以前是要把既定的世界形式化，現在是要把設計的形式實現為種種另類的世界。這意指著「非物質性的文化」，但是實際上應該稱為「物質化的文化」（verstofflichende Kultur）。

2 編按：曼德博（Benoit Mandelbrot, 1924-2010）波蘭裔法國數學家，於一九七〇年代開創碎形幾何，人們發現曼德博集合（Mandelbrot set）可以用來描述各種物體，讓科學家、藝術家可以用簡單的電腦程式模擬出大自然的複雜形態。

重點在於賦予形式（Informieren）的概念。它意指把形式壓印在質料上。自工業革命以來，這點變得非常清楚。銑床上的鋼製模具是個形式，它賦予自其中流出的玻璃熔漿或塑料一個形式，而形成瓶子或煙灰缸。過去，問題是如何區分真假資訊。以揭露為其形式的就是真實的，而以虛構為其形式的就是虛假的。自從我們認為形式既不是揭露（aletheiai）也不是虛構，而是模型，這種區分就變得毫無意義。過去區分科學和藝術是有意義的，現在它變得毫無意義。現在資訊批評的判準是這樣的：要套入的形式可以在多大程度上被材料填滿，能實現到什麼程度？資訊的效果如何，成果如何？

所以重點不是圖像是質料的表面或是電磁場的內容。重點是它們距離質料和形式的思考和觀看有多遠。無論「物質」是什麼意思，它都不是「非物質性」相對立的。因為嚴格地說「非物質性」是形式，是它使物質出現。形式就是物質的假象。當然，這是個後物質（post-materiell）的主張。

第二十五章

物的流變

抽象的意思是「撤離」。問題是：從哪裡及往哪裡撤離？最近這仍是個沒有人要回答的問題，因為答案是不言而喻的。不久以前，環境仍然是個由物構成的狀態。物是人可以掌握的「具體的東西」。當時「抽象」是個活動，人們可以藉此遠離他的具體狀態。這是個遠離事物的活動──一個遠離物（Dinge）而走向非物（Undinge）的活動。這些透過抽象而尋求的非物被稱為「形式」（無論它是什麼意思，例如概念、模型、符號）。我們因而可以對於抽象進行分級：距離物越遠，一個形式就越抽象、越加「理論性」。當時最高的抽象是最普遍的（也是最空洞的）形式：例如，邏輯符號。抽象的目的是從遠處掌握環境當中的物，「理解」它們，對事物「賦予形式」。

對於抽象提出的問題「從何而來，向何處去？」，當時不言而喻的答案是：「離開物，走向資訊。」現在它再也不能被視為理所當然的。我們的環境即將發生革命性的

變化。我們即將生活在不同的環境中。那裡誕生了一些新的東西。

我們環境中硬的物開始被軟的非物取代：硬體（Hardware）被軟體（Software）取代。事物撤離興趣的中心，它專注於資訊。我們再也不能且不想堅持生活中的物：它們不再是「具體的東西」。因此，「抽象」不再意味著「離開物」。

毫無疑問，物越來越不受關注。對它們的興趣轉移的跡象處處可見。社會中大部分的人不再關心物的生產，而是關心資訊的操控。無產階級，這些非物的生產者成為了少數，而官員、公務員和其他在「第三部門」[1]任職的員工，這些非物的生產者變成了多數人。人們不再要求另一雙鞋或另一件家具，而是為孩子們提供更長的假期和更好的學校：不是更多的物，而是更多的資訊。物的道德——物的生產、擁有和儲存——正在讓位於一個新的道德：獲得享受、體驗、財產、經驗、知識，簡而言之，就是資訊。生活在一個日益非物的環境中呈現出新的色彩：不是鞋子，而是鞋子的享受，跑步，變得具體。有趣的不是鞋子的材質，而是它的資訊。價值從事物轉移到資訊⋯所有價值被重新評估。

<hr>

1 編按：「第三部門」（the third sector），指有別於公部門（第一部門）和私部門（第二部門）的社團法人、財團法人、非政府機構或非營利組織。

興趣從物轉向資訊，可以由物的生產自動化來解釋。機器被賦予形式以大量吐出物。那些刮鬍刀、打火機、鋼筆、塑膠瓶，幾乎一文不值。只有資訊，即機器中的「程式」才是有價值的。只要我們學會對於機器賦予形式，所有的物（包括房屋、車輛、圖片、詩歌、音樂作品）將會變得幾乎一文不值。物在流變之中，物的浪潮從四周向我們襲來，物的大量湧現，正是我們對物越來越不感興趣的證據。它們都變成了小玩意（Gadget），變成愚蠢的工具，變得可鄙。這也是「帝國主義」一詞的新含義：人類被那些團體統治，它們掌握核武和核電廠建設、基因控制和行政機構資訊。那些只能獲得物、原材料或食物的人，被迫接受這些越來越昂貴的資訊。經濟、社會、政治上的具體內容是資訊而不是物。我們的環境明顯變得更軟、更霧濛濛、更離散。

資訊——電視螢幕上的畫面、儲存在電腦中的數據、儲存在機器人裡的程式、縮微膠捲和全息圖等非物——是無法用手掌握的。

當然，「資訊」（Information）一詞的意思是物裡的「構成方式」（Formation）。從字面意義來說，它們是「無法捉摸的」。

資訊需要物的基礎，需要陰極射線管、晶片和射線。但是硬體越來越便宜，軟體越來越貴。雖然新資訊仍然要附著於那些物的殘餘，它們因而是不可避免的，卻已經讓人覺得可鄙。我們不必關注晶片，我們必須關注位元（Bits）。我們環境的這種幽靈般的

特性，這種難以理解的迷霧，是我們生活的情韻。

我們再也沒辦法把握物了，我們也不知道如何像把握物那樣把握資訊。我們變得不穩固。在這種情況下，我們要問抽象從何而來以及往哪裡去。所有抽象的目的都是為了從遠處掌握具體的環境。從來沒有像現在這樣迫切。我們必須遠離的環境，是為我們設計的資訊的迷霧世界。它們是我們必須抽象的具體事物。並且，在抽象時我們必須朝向何處，這是很清楚的事：用胡賽爾（Edmund Husserl, 1859-1938）的話來說，我們必須「回到事物本身」。目前抽象必須是意味著找到返回事物的方法。為了理解「抽象」新的、顛倒的含義，我們必須嘗試想像在「非物」環境裡的具體生活會是什麼樣子：我們子孫的生活。因為那意味著要抽離這種具體性。

我們不難想像這樣的生活：我們身邊的「新人類」，把玩著電子設備，沉醉其中，已經過著明日的非物的生活。在這個新生活裡，雙手的退化值得注意。對事物不感興趣的未來人不再需要雙手，因為他不再需要處理任何事情。他設計程式的設備會接管所有未來的事務。把指尖留在手上。以指尖，未來的人會以按鍵來玩弄符號，並且從設備那裡獲取視聽資訊。未來有指無手的人不行動，而只是觸控。他的人生不再是有情節的劇本，而是有個程式的戲劇。新人類不再想做或擁有任何東西；他會想享

受程式的內容。他具體生活的特性既不是工作也不是實踐，而是思考和理論。在非物的未來裡的人不是工作者、**工匠人**，而是把玩種種形式的玩家，是個「**遊戲人**」（homo ludens）。

如果我們想在非物的柔軟而幽靈般的環境裡辨別方向，就必須嘗試找到回到現象的道路。「抽象」必須是指從非物（Unding）中把「事物」（Sache）抽離出來。是「事物」而不是「物」（Ding）。因為物肯定已經證明是無趣的。這些硬體肯定已經消融在場域和關係裡，一個可以堅持的「客觀環境」已經分崩離析。再也沒有人能相信，我在寫作時的那張硬桌子其實不是一團電子，也就是說，它其實是「空的」。如果「物」假裝客觀地存在，那麼「事物」就會承認它是一個人類意圖相遇的地方。作為一個物，桌子是我所遭遇的一件事物，一個阻力，一個「問題」；作為一個事物，它是一個普遍協定（Übereinkunft）的一部分。我再也不能相信桌子的物質性，但是我可以相信我分享了桌子作為「事物」出現於其中的協定。我可以坐在桌前並在桌上寫字，因為我是協定的一部分。桌子是協定的一部分，我也是人協定的一部分，並由於協定而存在。若沒有這樣的協定，那張桌子就不會存在，我也不會在那裡。桌子不是事物，我也不是事物，事物是我和桌子之間的關係。物的環境變得無趣，興趣轉移

到文件（Dokument）上。文件、表格和模型，現在開始構成環境裡的具體內容。從這份為我們程式化的文件的具體性中，我們必須抽離出種種事實。這些事實都可以歸結到一個共同點：我們在世界上並不孤單，而是與他人同在，我們所經歷、認識和評價的一切，都是我們與他人協定的結果。新抽象的路徑從資訊導向另一處。基本上，「回到事物本身」意味著揭開符碼，以把自己和他人從符碼中解放出來。

由左至右：歐根・戈姆林格（Eugen Gomringer）、馬克斯・比爾（Max Bill）和維倫・傅拉瑟，一九八八年在烏爾姆（Ulm）。
© Stiftung Hochschule für Gestaltung HfG Ulm/IFG Ulm
Internationales Forum für Gestaltung GmbH, Ulm

新版後記

他看到了它的到來：傳統媒體的沒落、政治的終結，以及對歷史的篡改。傅拉瑟預言說：「在我們難以置信的眼前，另一世界開始從電腦中浮現。」他在一九九〇年寫了這篇文章。當時，不是每張桌子上都有個人電腦。普遍可用的網路仍是烏托邦。

但傅拉瑟並沒有被動搖：從數位符碼、點和像素開始進入後歷史。時代的轉折最清楚表現於，「我們不再能區分真理與表象、科學與藝術」。未來可以調閱歷史，「只需按下按鍵它就出現，也可以再按一下讓它再度消失」。這是遊戲人的時代。但也可能是破壞者、騙子以及暴君的時刻，這些暴君「以專制的冷漠規劃所有的行動，帶來所有的苦難」。

獨裁者的勝利：傅拉瑟已經想像過普丁（Wladimir Putin）和川普（Donald Trump）這樣的人物，瑞士作家英戈爾德（Felix Philipp Ingold）在二〇一八年的《新蘇黎世報》（Neuen Zürcher Zeitung）中總結道：「他看到了書寫文化的盡頭以及川普的開始。」讚美傅拉瑟想像力的隊伍很長。傅拉瑟被正確地視為數位革命的前瞻者，媒體

學者基特勒（Friedrich Kittler）也這麼看：如今，個人電腦與汽車和洗衣機一樣理所當然。與老年人花費在電視上的時間相比，年輕人花了更多時間在網路上。一九九一年的科威特戰爭——這本書中一篇精彩文章的時刻——改變了海灣地區的權力關係。

傅拉瑟這麼說，下一次緊急情況將會是虛擬的——如果無法在網路中促進對話並克服對數據的統治的話。這位於一九九一年去世的哲學家的幾乎所有都應驗了。

幾乎所有的？評論家們完全不確定。例如，傅拉瑟斷言，在數位進步的過程中，即使是像輪子這樣已經保存五千五百年的發明也會消失，人們就幾乎不能使用，英國建築評論家馬丁・波利（Martin Pawley）抱說怨，這同樣適用於哲學家預測的城市盡頭。作家和文化歷史學家普雷森德（Bruno Preisendörfer）對傅拉瑟關於電話預測的解釋感到震驚——作為一種具有「古老和前技術特性」的設備。因為沒有其他人類製造的東西像從電話發展到智慧型手機那樣，在如此短的時間內以如此全面的方式改變我們的通訊行為。

確實，傅拉瑟對智慧型手機一無所知——儘管他擁有不容質疑的設計可信未來場景的能力。這就是為什麼本書不討論大數據或數位雲端的原因。甚至也沒有談「物聯網」或智慧家庭。也完全沒提穿戴式設備，設備的感測器同時測量皮膚溫度和肌肉張

力，並立即將數據傳送到家用電腦。

或是他預感到的比他的批評者所承認的還多？「有屋頂、牆壁、窗戶和門的理想房屋，只存在於童話故事書裡。」題為〈像艾曼塔乳酪一樣滿是孔洞〉的文章這麼說。傅拉瑟繼續說道：「屋頂上的天線、穿過牆的電話線、電視取代窗戶，車庫取代了家門。理想的房子變成了廢墟，通訊之風從斷垣殘壁的裂縫中吹過。」

這篇關於房子未來的文章，收錄在這本選集中，概括彙整了傅拉瑟短篇散文主要題材和特色。首先——傅拉瑟在這裡完全奉行現象學——實實在在地列出房屋的各個組成部分：屋頂、牆壁、窗戶和門。但數位化的先驅似乎對建築的物質性幾乎不感興趣。如此接著一個文字遊戲：「屋頂（Dach）是其中的關鍵：「無家可歸者」（無房〔unbehaust〕）和「無容身之處」（無屋頂〔obdachlos〕）是同義詞。」對傅拉瑟來說，典型的概念詞源學也沒有丟失，他的思想是從語詞發展而來的，材料偶爾會依循大膽的類比。傅拉瑟堅信在我們語言的根源裡隱藏著知識。各個學科之間，語言學和數學、未來學和**傳播學**之間的界限——正如他稱之他自己的知識論——正在消失，技術及自然科學和現象學思維相互滲透。傅拉瑟用一個數學概念解釋了他的發現：住宅不再被認為是物質的——看作洞穴或城堡——，而是「被視作人際交流領域的曲

設計的哲學　188

率」。以前堅固的建築成為「資訊流網路中的節點，與資訊流的其他節點相連」。未來的非物質網正在網路中形成：作為開放、有吸引力的房屋、有創造力的構造，作為「創意巢穴」，居民別無選擇，只能對彼此伸出手。一個富生產力、充實和友愛的生活，漫無目的、充滿喜悅，它不是烏托邦。反烏托邦依循這種看似天真的幻想，專制政體依循黃金國（Dorado）。「這樣一棟用鋪設電纜建造的房子充滿了危險。」極樂之地（Elysium）是陰間（Orkus）的一部分：「電纜並不是接通網路，而是接通一大捆東西，那是『法西斯主義的』而不是『對話』的。它像電視而不像電話。在如此可怕的情況下，這些房屋將成為難以想像的極權主義的後盾。」

這是大膽的想法，確實令人印象深刻。這聽起來就像是布萊希特（Bertolt Brecht）的無線電理論發揮作用的地方，批評了一種只發送但不接收的獨白媒體。傅拉瑟對一九五○年代文化悲觀的生活態度也並非完全陌生，這種態度以「無家可歸的人」的標語表現出來。一點點媒體批評，大量存在主義和少許心理學：「我們不是自己家的主人。」佛洛伊德已經寫過這樣的話。

但是傅拉瑟的主題並不是心理空間，也不是驅力和創傷控制的脆弱場域。他感興趣的是當技術創新「改變我們的此有」時會發生什麼事。他知道：竭盡全力。正如

〈傘和帳篷〉文中所說，我們都將「學會『更非物質地』思考，一旦牆壁被拆除」。

資產階級社會的範疇開始動搖。例如，在「政治家通過電纜隨時不請自來地出現在廚房」的那一刻，私人領域和公共領域的區別就已不合時宜。虛擬空間和宇宙空間開始「闖入生活空間」。這對思想家產生了嚴重的後果。「它將把我們從生活空間（此時此地）拽離，並迫使我們失去法律保護。」

對傅拉瑟來說，這種無根基性（Bodenlosigkeit）是一種「荒謬生活的情韻」，後來成為自由的同義詞——作為存在的範疇。**「無根基性」**概念是從海德格那裡借來的。傅拉瑟處理一度同情納粹的德國思想家的語言圖像，這很特別，傅拉瑟的家人在集中營被殺害：他把海德格對無根基的謾罵轉變為正面的。對海德格來說，無根基性是個否定模式，等同於「現代人的無家可歸」、「日益衰敗」，以及「對迷失的空洞理解」的象徵，傅拉瑟反駁道：「如果人們想以『存在』理解在無根基性中的生活，那些其腳下失去了大地的人，「更強烈地」存在。他們可以「作為他人的實驗室」。

傅拉瑟用「游牧的思考」來反駁對於家園凝聚力的任何高估。

他的信條（Credo）是游牧學（Nomadologie）而不是存有學。他和海德格的關係一直是矛盾的，受其影響很大——通常是負面的。所以傅拉瑟也採用了海德格「語言

是存在的居所」的圖像，並注意到：沒有任何一種語言可以支持他。他「生於兩種語言之間，天生通曉多種語言」。

這位世界主義者、移民和難民稱「無根基性的見證」為他的《哲學自傳》（philosophische Autobiographie），他於一九七三年和一九七四年在梅拉諾（Meran）寫下這本書，並於一九九二年以「無根基」為題出版。「被驅逐出家園（或有勇氣逃離家園）的人都會受苦。把他與事物和人連結在一起的神祕的線被切斷了。但是隨著時間的推移，他意識到這些線不僅連結了他，而且也束縛了他，他現在可以自由編織新的人際關係線並且為這些連結負責。」他將逃亡後的生活理解為一個「自我連結的網路」的總和。

無根基性裡的生活：這是國家之間的永久變化，尤其是語言之間的變化——傅拉瑟完美地掌握了四種語言。他能夠以五種語言書寫。無根基性中的生活不僅意味著：在離散（Diaspora）中生存。十九歲時，這位出生於布拉格的猶太知識份子家庭後裔，從德國占領者那裡途經英國逃到巴西，並在那裡生活了三十二年，如他所說，他參與了「融合來自西方和黎凡特，來自非洲、土著和遠東文化元素的巴西文化」。當武裝力量在巴西利亞掌權時，這個計畫似乎毫無希望。一九七〇年代初，在獨裁統治

特別鎮壓的階段，傅拉瑟與妻子艾蒂特（Edith）回到歐洲，先是住在義大利北部，然後是瑞士，並在法國南部生活了近二十年。他一直是不安分的旅行者，總是在建立新的網路。

只有在對話中，即他的論文中，世界才在不同主題的聯繫中展開：「人類不是具體的，社會也不是，具體的是關係領域，相互主體性關係的網路。」同時也是每個設計的動力。他在一九七〇年發表的《城市設計》一文中說：「設計如同一張網，是知性為了改變環境而撒出的網。」這就是他的想法⋯⋯生動、具體而深遠。這樣的句子在今天讀起來，幾乎就像是**前衛**的網路理論。

他自認為是「瀕臨滅絕的物種中的一員」，是「帶著手提式打字機的恐龍」。儘管他沒有使用電腦，但他是看起來可能預見到了全球資訊網。文化研究者古爾丁（Rainer Guldin）寫道，傅拉瑟在一九七三年於法國南部居住時，他「非常精準地接受了法國環境」，古爾丁於二〇一七年與巴西的語言學家伯納多（Gustavo Bernardo）一起出版了一本關於這位哲學家的不朽傳記。該國的技術發展，曾經在工業設計先鋒，有著雪鐵龍（Citroën）、協和號客機（Concorde）和法國高速列車（TGV），並沒有和他相牴觸。一九八二年，當時的國有電話公司法國電信（France Télécom）免

費推銷出第一台用於視訊文本（Videotext）的小型電腦「Miniel」時，該設備被認為極具開創性——在創紀錄的時間內，幾乎每個家庭中都有。

儘管傅拉瑟在一九八〇年代初期曾在普羅旺斯地區艾克斯、阿爾勒、馬賽和巴黎的法國藝術學校和大學任教，但是他被認為是電腦哲學家，最初在法國幾乎沒有受到關注。「他耀眼、過度、狂喜，擁有足以擾亂正裝沙龍知識分子的所有特質，」他的朋友、法國影像藝術的先驅弗佛黑斯特（Fred Forest）如此描述他。傅拉瑟的個性、他的悖論和他的舉動，明顯偏離了笛卡兒的國家的學術舉止。

而在德國，這位年近七十歲的老人從一九八〇年代中期開始奔走於各講台之間。當這位非正統的傳播哲學教授在感到驚奇的觀眾面前發展他的「精確想像的想法」時，演講廳總是座無虛席。他被眾人讚揚，這是傅拉瑟自己記錄的。今天在這裡，明天在那裡。一九八八年九月二十九日，這位明星在演講場合向他的贊助商英戈爾德（Felix Philipp Ingold）匆匆地打了個招呼，並且簡要列出了他的站點和演講主題：「親愛的朋友，剛從各種、主題也混亂的旅行回來（聖保羅：顏色；維勒呂：語言；烏爾姆：設計；奧斯納布魯克：媒體；林茨：電子；波恩：影片），並且即將有其他旅行和主題（琉森：猶太人；法蘭克福：商品博覽會；奧登堡：感知；波鴻：文化革

最重要的是，他在烏爾姆的登場引起整個設計界的關注：在「國際設計論壇」

（IFG）上，他與業界主要代表進行了交談。這處於一個特殊地帶：在前烏爾姆設計

學院（HfG）的空間中，它於一九五三年被接管並繼承了包浩斯，不久之後它從根本

上告別了所有的藝術前提和態度。當時的口號是「模控學」（Kybernetik）而不是藝

術，是資訊理論和可程式設計性而非直覺和塗抹。設計不同於手工藝和商業，並規定

了自己的方法論。國際設計論壇於一九八八年九月開始——正好是烏爾姆設計學院關

閉二十年後——，雖然不是為了教學，但至少是為了繼續辯論。對這所在設計的討論

方面如此核心的短命學校，其曲折歷史和永恆的爭吵，傅拉瑟掌握到什麼程度，我們

僅能推測。畢竟，他的朋友們莫勒斯（Abraham Moles）和普洛斯（Harry Pross）曾在

烏爾姆任教一段時間，他本人也曾在一九七〇年代於巴黎環境機構（Paris Institut de

l'Environnement）——烏爾姆設計學院的繼任機構——授課。

傅拉瑟現在與設計理論家克里彭多夫（Klaus Krippendorff）——他也曾在烏爾姆

任教（和學習）過——、前博物館館長馬赫洛（Dietrich Mahlow）以及慕尼黑記者羅

策（Florian Rötzer）一起坐在講台上。在烏爾姆為期三天名為「設計與新現實」的活

命）。」

動開始之際，國際設計論壇發起人兼會議主任戈姆林格（Eugen Gomringer）特別介紹了當時在德國設計師中鮮為人知的演講者傅拉瑟。他引用了他最近出版的書《書寫還有未來嗎？》（Die Schrift）中的一段話：當前時代的轉折，現在說它，是「從歷史的、評價的、政治的意識躍入模控論的、有意義的、有趣的意識」。烏爾姆的人們喜歡聽到這些——但出自傅拉瑟之口的許多其他話則不被喜愛。

他的反對意見像是，「大自然完全沒有價值、愚蠢且無趣」，這對大多數具有生態關懷的設計師和演講者來說是一種挑釁。傅拉瑟幾乎無法克制，三十年後戈姆林格仍清楚記得：「幾乎每次討論中都發出強烈的告誡。總是大膽地思考，經常提出不容質疑的表述，但是他也時常進行精彩的修辭表演。」

一九八九年，國際設計論壇在一本自行出版的書中記錄了烏爾姆會議的所有演講和討論，該書現已幾乎絕版。在那裡，傅拉瑟的諸多干預被逐字記錄：「設計的問題不再是：我如何設計事物，而是我如何設計牛或糧食」，例如，傅拉瑟回覆作家慕施克（Adolf Muschg），他在演講中譴責了資源過度開發、普遍隨處拋棄垃圾和工業動物實驗。

舊烏爾姆設計學院的禮堂裡熱鬧喧囂。曾經在那裡任教的哲學家本斯（Max Bense）

以及──如同設計女經紀人西格（Mia Seeger）和家具設計師希爾切（Herbert Hirche）一樣──都是國際設計論壇會議的貴賓之一，隆重的開幕式仍在進行時，伴隨著一句帶著憤怒且整個房間都聽得到的「再也不見！」離開了活動。傳奇學校的創始人艾舍（Otl Aicher）決定馬上離開會議；他的理由事先發表在當地西南日報（Südwest Presse）上：「藝術家應該保持自我」。戈姆林格現在想在前烏爾姆設計學院校長比爾（Max Bill）的幫助下，建立作為大學的繼任機構的國際設計論壇，艾舍對此感到特別憤怒。在他看來，比爾和戈姆林格根本不是設計師，充其量是藝術家，而且因此──這完全正確，如他所想──在大學開幕幾年後，他們就不得不離開。但是現在，艾舍咆哮道：「那些被淘汰和不受重視的人會回來的。」舊的烏爾姆爭吵又開始了：設計能承載多少藝術？艾舍的回答是決定性的：「藝術是設計的壞顧問。」艾舍沒有攻擊這個事實，即在第一次國際設計論壇會議的七個講台中，只有一個講台涉及藝術與設計之間始終存在的困難關係。

傅拉瑟在那裡安置了設計，與過去的本斯和莫勒斯幾乎沒有什麼不同：「藝術和技術達到一致之處，為新文化開闢道路」。事實上艾舍應該會喜歡傅拉瑟關於智慧工業設計的名言：「我想請今天或昨天談論藝術的人注意一個事實，即一輛日常的汽車

比一幅畫具有更多的智慧、發明創造的才能和創造力。」傅拉瑟在烏爾姆說。

傅拉瑟的烏爾姆發表以「日用品」為簡約的標題，與其說是演講，不如說是表演。他示範性地將手稿放在一旁。他直奔主題。「那些設計日用品的人這麼做是為了把社會從自然條件和先前文化的條件中解放出來。」儘管設計總是聲稱要解決問題，但設計總是創造新的「清除障礙的障礙」。

他輕鬆地跨越了學科的界限，並在此過程中傳播了關於文藝復興、熱力學、資訊理論和基因工程到如電腦、雨傘和汽車等具體物體的廣泛知識。國際設計論壇會議的紀錄片證明了在討論的印象之中傅拉瑟與他的手稿距離有多遠，在自由演說中改變了他的主題，順道簡要回顧會議上的專題演講。傅拉瑟或多或少的自發地補充了整個段落。「硬的物」，他說，「開始被軟的非物取代」。軟體取代硬體，這就是發展。越來越多的人關注資訊的生產，關注「非物而不是物的生產」，這個事實清楚證明：「在最有趣的設計師中，最有趣的是那些處理這些非物質的東西，我們說，也就是電腦程式和通訊網路的設計師。」

我們必須掌握「計算機」的技術邏輯才能使其可用。最重要的是，他們對話的、相互主體性的一面現在應該受到關注。以此，傅拉瑟進入了設計辯論。即使他將在設

計師中變得流行的「界面」（Interface）概念定義得略有不同，即定義為「邊界」、「交流區」和「重要區域」，但是他的目標是相同的：身體和設備之間的交互作用，界面——例如螢幕表面——，首先使操作電腦成為可能。「界面」，烏爾姆設計學院策劃者柏斯普（Gui Bonsiepe）如此定義：「從數據中獲得可理解的資訊，從純粹的手前性（Vorhandenheit）——用海德格的術語——獲得及手性（Zuhandenheit）。」在數位化的標誌下，設計的意義增強了：「在虛擬的現實中，一切都是界面，一切都是設計——其餘的都消失了。」

傅拉瑟的手稿是烏爾姆演講的基礎，它開啟了哲學家於一九八九年至一九九二年間發表的一系列十篇文章。它們構成了本書《物的狀態》的基礎，現已從根本上進行了修訂，——增補六篇文章於第四版之中。標題理論上作為參考，並指出此處收錄的大多數評論、異議和論文的出處：直到一九二二年，《設計報告》的副標題是「關於物的狀態的訊息」（Mitteilungen über den Stand der Dinge），自一九三三年開始以新概念作為報刊雜誌，更準確地說，是作為「特殊興趣」雜誌繼續，最終於二〇一九年四月停刊。

在傅拉瑟為其撰稿時，該刊物既不將自己視為專業期刊，也不視為行業服務，而

是不同潮流和學科的論壇。每個有思想的人，他們的任務不是持據觀點，而是離開它們——在這方面，該雜誌覺得自己對其專欄作家有義務。有必要：「積累觀點，擁有多種觀點。」跳躍是當時的口號，正如一九九一年十二月第十八、十九期的社論所說的——著手研究傅拉瑟。

不僅是產品，立場也被提出來進行辯論。在《設計報告》中，爭論有關於城市的未來、像是關於漢莎航空的企業設計，甚至關於交通票卡售票機的設計。是的，當然也有關於藝術的討論——不管這門學科所有不同的的自我定義。然而，最重要的是關注設計、城市規劃和建築之間的相互作用。在討論《巴西現代主義》的同時還發現了產品分析。在一篇文章中，城市社會學家普里格（Walter Prigge）從本斯的《巴西情報》（Brasilianischer Intelligenz）到李維史陀（Claude Lévi-Strauss）的《憂鬱的熱帶》和傅拉瑟發表在《蹤跡》（Spuren）雜誌中的文章〈中介與海〉（Mittel und Meere）都聯繫起來。那是在傅拉瑟寫《設計報告》之前。普里格的〈憂鬱熱帶的城市願景〉後來是這位哲學家七十歲生日時出版的紀念文集《Überflusser》的開頭。

預言家？前瞻者？媒體大師？探究哲學的挑釁者，狂熱的思想遊戲者？不再貼標籤！即使在今天，根據古爾丁和貝爾納多在他們深刻的傳記中的說法，在一九八〇年

代後期流行的「數位思想家」一詞以其多方面、非系統和多層次的思想阻礙了一個合適的職業。直到後來，哲學家的形象才開始形成——這主要是因為他的大部分作品直到一九九〇年代才出版。

本書也是在其死後出版的。而不是如兩位傳記作者所猜想的那樣，進一步地「根據鮑爾曼出版社（Bollmann-Verlag）的文本彙編」。當時傅拉瑟的出版者鮑爾曼（Stefan Bollmann）並未影響文本的選擇，選文完全是在艾蒂特・傅拉瑟（Edith Flusser）的幫助下完成。那是在一九九二年冬天，《設計報告》的第一階段結束的那一年。傅拉瑟的遺孀盼望的「一本美好的小書」。當時，很難預見它會成為最成功的傅拉瑟——標題之一。

史泰德（Gerhard Steidl）當時也印刷了《設計報告》，從一九九三年起出版了三個版本。一九九五年秋天，美國期刊《設計論點》（Design Issues）（麻省理工學院出版社）出版了這本書的三篇文章（〈關於設計這個詞：一篇詞源學短文〉、〈設計師的目光〉、〈形式和公式〉）和庫拉斯（John Cullars）翻譯的後記。引起了國際關注。一九九九年出版的第一本獨立的英文出版，名為《物的型態》（The Shape of Things），其中幾乎包含了史泰德卷中的所有文章，並增加《物與非物》（Dinge und Undinge）卷中的

五篇文章，迄今為止已出了五版。史泰德卷的法語版於二○○二年出版，標題為《設計的小哲學》（Petite philosophie du design），同年出版了西班牙語譯本（Filosofía del diseño），二○○三年出版了義大利語版（Filosofia del design），二○○七年出版了巴西版（O mundo codificado: por uma filosofia do design），終於在二○○九年出版了日語版（デザインの小さな哲學），最近是葡萄牙語版（Uma Filosofia do Design）和俄語版（ВилемФлоссер, Оположенииивеишей. МалаЦнадоф. МалаЦнадофиль）。

根據傳拉瑟傳記作者古爾丁（Guldin）的說法，這個成功證明了傳拉瑟主要是出於出版者的考量而被塑造為「設計的使徒」：傳拉瑟在德國的首次被接受「主要關注他思想中流行現況的一面」。設計和遠程資訊服務文化的先知在報紙、雜誌和講台上受到讚揚。在接受《形》（form）雜誌採訪時，古爾丁表示傳拉瑟「根本不是設計理論家」。直到後來他才將設計概念融入他的「思想建築」。這一切都是誤會嗎？還是古爾丁在這裡用了太嚴格的標準？當然，傳拉瑟最初在對設計場景沒有精確了解的情況下發展了他的事物現象學。古爾丁指出——他已經在巴西計畫了一本題為「我周圍的物決定了我」的論文集。在其中，他想「在日常和慣常中發現意想不到的東西」，並發展出一種「設備哲學」。物件及其使用、物質性和界面、服務和資訊、新舊媒

體：所有這些早已成為設計的領域，絕不侷限於產品的造型——無論是時尚的還是平凡的。

設備、設計、技術圖像、計畫和投影是傅拉瑟的主題。通常關於設計思想史和設計理論的文章總是向專家權威保證，並以名稱、引文和註釋閃耀，但傅拉瑟僅就思想之間的關係、事物的現象學和詞源學的證據。大膽的聯想幾乎是常態；所有學科的界限都被完全忽略，矛盾被公開點名。傅拉瑟偶爾會強調他所考慮的臨時狀態。在〈作為神學的設計〉一文的末尾，它說：這篇文章「希望它被讀作對假設的嘗試」，即一篇論文。文章的形式以及它與對象建立的關係都是開放的。這是一個「好奇心的訓練場，在未知領域工作」。如本書所示，雜集、格言、情景和思想圖像之間的界限是流動的。

很少有名字出現。西列修斯的安哲羅（Angelus Silesius）、基督、佛陀、歌德、畢達哥拉斯、維根斯坦等——這不僅是一本設計書，而是一個驚人的組合。傅拉瑟談論了很多關於形式的話題，但沒有談論人因工程學、產品語義或設計管理。不是來自包浩斯，也不是來自像阿道夫·路斯（Adolf Loos）或路易斯·蘇利文（Louis Sullivan）這樣的設計師，他們總是用他們易懂好記的公式來努力——「形式永遠追隨功能」和

「裝飾與犯罪」。拉姆斯（Dieter Rams）、艾舍（Otl Aicher）和斯塔克（Philippe Starck）等流行設計師的名字不見了。甚至比爾和本斯也沒有被提到。而傅拉瑟關於巴西利亞的評論可能與本斯的《巴西情報》有關。「人們可以在里約、聖保羅或巴西利亞參與討論，在這些討論中，設計理念似乎是我們在歐洲所稱歷史意識的辯證的替代品，」本斯寫道。這樣的考慮對傅拉瑟來說並不陌生，他看到歷史的盡頭伴隨著書寫文化的消失。但他幾乎無法分享本斯將規劃的城市巴西利亞強調為「視覺體驗」和第一個「整體設計類似於總體藝術作品的理念」。對他來說，巴西利亞只是一個「過度的設備」。

根據一九五〇年代後期文集中最老的文本〈潛艇〉中的場景，哲學早就放棄了物自身：「在思想的各個領域裡，現實感都消失了，世界變成一個夢，那個夢慢慢從夢想（十九世紀初）變成了夢魘（二十世紀中葉左右）並且被扭曲了。」

就像吉迪恩（Sigfried Giedion）在他的《匿名歷史》裡把日用品的機械化──管道、地圖、壁紙或咖啡館的石膏裝飾碎片和屠宰場的滑軌──解讀為世界逐漸合理化或泰勒化的跡象，傅拉瑟也把帳篷、膜、電纜、槓桿和電路圖稱為數位化的見證者，以及「遠程資訊服務社會」的先驅──並告別工業時代的設計：生活在日益重要的環

境中獲得了新配色：「不是鞋子，而是鞋子的享受，跑步，變得具體。」

傅拉瑟的快照在科學與虛構之間，在煽動與喚醒之間，近似與距離之間擺盪。新版本匯集了二十五個場景：關於物體的文章和評論、精確想像的設計以及我們設計日常的現象學考慮。「設計」（Design）這個詞早已出現在我們的日常生活中，傅拉瑟在拉丁語中確定其起源。修改這本選集的副標題時考慮了這個事實。現在叫作「一個設計的小哲學」。

法比恩・沃姆（Fabian Wurm）[1]

1 原書主編。一九五七年出生於埃森，主修文學和社會學，曾擔任雜誌（Design Report and Form）和報紙（Horizont）的編輯。他在美因河畔法蘭克福擔任自由記者和作家。

傅拉瑟年表

（以下除非另有說明，傅拉瑟作品的日期均指出版年份。）

一九二〇年五月十二日

維倫・傅拉瑟於布拉格出生，為猶太知識份子之子。他的父親古斯塔夫・傅拉瑟（Gustav Flusser）是一名數學教授，在捷克和德國的大學任教，此外還有幾年他是民主黨議員。他的母親梅麗塔・巴施（Melitta Basch）來自一個塞法迪猶太裔的布拉格老家族。

一九三〇年

就讀位於布拉格—斯密霍夫區，茲博羅夫斯卡四五（Prag-Smichov, Zborovská 45）的德國實科中學。從一九三〇年代中期開始，寫了許多詩和一部名為〈掃羅〉（Saul）的劇本。

一九三七年

認識艾蒂特・巴特，他未來的妻子。他們一起參加了馬丁・布伯（Martin Buber）在布拉格的〈對神的偏見〉演講，對兩位來說這都是

一個深刻的經歷。

一九三八年　開始在布拉格的查理大學（Karls-Universität）學習哲學。

一九三九年三月十五日

德國國防軍和親衛隊特別機動部隊佔領布拉格。入侵軍隊進駐後不久，他試圖與艾蒂特·巴特一起逃到其倫敦的父母那裡，但由於缺少英文入境文件，他在阿納姆附近的荷蘭邊境被扣留，而艾蒂特得以繼續旅行。幾天後，在即將被驅逐到德國前不久，他就可以接著前往英格蘭。三月十八日：父親古斯塔夫·傅拉瑟在布痕瓦爾德集中營遭受酷刑和飢餓後去世。

一九四〇年　出席倫敦經濟學院的講座。八月：他和艾蒂特·巴特一起乘坐遠洋班輪「高地愛國者號」離開燃燒著的南安普敦港。經過數週與戰爭有關的長途漂泊，他們到達了里約熱內盧。

一九四一年一月十五日

在里約熱內盧與艾蒂特·巴特結婚。他在「Unex」找到工作，這是他岳父在聖保羅的捷克進出口公司。十一月十九日女兒迪娜（Dinah）出生。

一九四二年一月十五日　傅拉瑟的祖父母、他的母親和他的妹妹被強行帶往特雷津集中營（Theresienstadt），後來又被帶至奧斯威辛集中營並被殺害。

一九四三年六月二十八日　兒子米格爾・古斯塔沃（Miguel Gustavo）出生。

一九五一年十月三日　兒子維克多（Victor）出生。傅拉瑟深入研究馬丁・海德格的著作，尤其是《存有與時間》。

一九五二年　成為自雇者並在聖保羅創立了巴西無線電電子工業（IRB）變壓器製造廠，後來更名為電壓調節器（Stabivolt）。同時，他繼續他的哲學研究：「這意謂著白天做生意，晚上做哲學。」

一九五七年　完成了他的第一份書稿：二十世紀。嘗試透過德語出版商出版手稿失敗。在巴西的《聖保羅州文學增刊》中首次發表關於語言哲學主題。

一九五八年　Niederschrift der Geschichte des Teufels（1993, European Photography）。在給表弟大衛・傅拉瑟（David Flusser）的信中，他寫道：「書寫是必要的，生活則非。」（Scribere necesse est, vivere non est.）

一九六〇年　首次與聖保羅巴西哲學研究所（IBF）接觸。開始活躍的演講活動。

一九六一年　傅拉瑟的文章〈布拉格，一座卡夫卡的城市〉（Praga, a cidade de Kafka）發表於保利斯坦主要日報《聖保羅州報》（O Estado de São Paulo）的文學增刊中。

此後成為文學增刊德西歐・吉・阿爾梅依達・布拉多（Décio de Almeida Prado, 1917-2000）的固定合作夥伴。此外，第一篇發表於巴西哲學研究所期刊《巴西哲學雜誌》（Revista Brasileira de Filosofia）的文章。從那時起，在許多巴西雜誌上定期發表文章，如《巴西文化》（Cultura Brasileira）。

一九六二年　成為聖保羅巴西哲學研究所的成員。

一九六三年　傅拉瑟出版第一本書：《語言與現實》（Lingua e Realidade, Herder, São Paulo）。他被任命為聖保羅大學（USP）的傳播理論講師。

一九六四年　被任命為聖保羅傳播與人文學院（FAAP）傳播哲學正教授。被任命為藝術雙年展基金會（Fundação Bienal des Artes）顧問。

《巴西哲學雜誌》的共同主編。三月三十一日：在美國中央情報局祕密行動的支持下，軍方在巴西發動政變。開始為期二十一年的軍事獨裁時

一九六五年　聖保羅州聖若澤杜斯坎普斯（São José dosCampos）航空技術學院人文學院語言哲學講座；出版《惡魔的歷史》（História do Diabo, Martins, São Paulo）。

一九六六年　成為巴西外交部與北美和歐洲文化合作特使。完成《論懷疑》（Vom Zweifel）的手稿，該書於一九九九年以標題「Da dúvida」在里約熱內盧出版；德文版於二〇〇六年出版。他的講座手稿〈語言哲學〉（Filosofia da Linguagem）為題發表（in: Campos de Jordão, ITA Humanidades: revista do Departamentode humanidades）。之前未出版的著作《直到第三代和第四代》（Até a terceira e quarta geração）的前兩章，共有三三六頁手稿，發表在文學期刊《藍屋》（Cavalo Azul）。翻譯巴西具象詩（poesia concreta）的創始人坎波斯（Haroldo de Campos）的文章，發表於由本斯（Max Bense）和瓦爾特（Elisabeth Walther）編輯的「紅」（Rot）系列第二十五期。十二月：在哈佛、耶魯、麻省理工等北美大學客座講座。

一九六七年　參加歐洲大學的國際會議和客座講座。與出版商和編輯建立聯繫。從那期。

一九六八年

一九七二年

一九七三年

時起，他定期為《法蘭克福匯報》撰稿。在歐洲和北美期刊上發表：Artitudes, Paris; Communicationet Langages, Paris; Main Currents, New York; Merkur, München。出版散文集：Da Religiosidade, Comissão Estadual de Cultura, São Paulo。

巴西的政治局勢惡化。對傅拉瑟來說教學和發表變得越來越困難。他受到軍方和左翼的批評，部分原因是他受部會和國家委員會委任出訪。八月二十一日：試圖入境捷克斯洛伐克未成功，該地區目前正被華沙公約組織軍隊佔領。

全國最大的日報之一《聖保羅報》為他設立了一個專欄：「觀測點零」（Posto Zero），每日爭論的高峰。在獨裁統治期間，傅拉瑟不得不將他尖銳的言論偽裝成無害的觀察，儘管如此還是有些諷刺的評論未被刊出。在與軍方的衝突中，他們成功搬到了歐洲。八月：抵達日內瓦。十月二十三日：艾蒂特和維倫·傅拉瑟首次在美拉諾（Meran）定居。

搬到南法的羅比翁。撰寫《哲學自傳》（Zeugenschaft aus der Bodenlosigkeit）。部分出版：Bodenlos, Bollmann, 1922。在巴黎環境學院演

講。通過亞伯拉罕・莫勒斯（Abraham Moles）的中介，傅拉瑟在法國出版第一本書：*La Force du Quotidien, Institut de l'Environnement bei Éditions Mame, Paris*。該版本中的論文構成了死後漢瑟出版社（Hanser）於一九九三年出版的論文集《物與非物》（*Dinge und Undinge*）的基礎。

一九七四年　出版《被編碼的世界》（*Le Monde codifié, Institut de l'Environnement, Paris*）研究人類手勢的現象學，死後由波曼（Bollmann）出版。到美國巡迴演講，參加在紐約現代藝術博物館關於電視未來的國際會議。

一九七五年　開始在普羅旺斯艾克斯中心劇院週期講座：《傳播現象學》（*Les Phénomènes de la Communication*）。

一九七六年　在普羅旺斯艾克斯講座，題為《我們的存在危機如何顯現在驛站》（*Comment notre crise existentiel se manifeste a Relais*）。在馬賽和呂米尼的藝術與建築學院開設課程（*Cours de la théorie de la Communication*）。

一九七七年　傅拉瑟在一本書的手稿中總結了他的傳播理論：《人類關係的變革》（*Umbruch der menschlichen Beziehungen*）。他最初用英語和德語，後來也用法語撰寫此書。德文版於一九九六年在他死後出版：*Kommunikologie*。

L'art sociallogique et la vidéo à travers la démarche de Fred Forest, Collection10/18, Paris。

一九七九年　Natural.mente, Duas Cidades, São Paulo。德文版為：Vogelflüge, Hanser, 2008。在馬賽的文化區域辦事處舉辦關於「後工業社會」(La société post-industrielle) 主題的週期講座。

一九八一年　Pós-Historia, Duas Cidades, São Paulo。參觀杜塞爾多夫附近米肯堡的攝影研討會。加強對攝影和新媒體主題的關注。

一九八三年　Die lauernde schwarze Kamerakiste, in: Vipecker Raiphan, Revue für Medien-Transformation。將傳拉瑟描述為「遠程資訊處理理論家」。第一本德語書籍出版物：《攝影的哲學思考》(Für eine Philosophie der Fotografie, European Photography, Göttingen) (現已翻譯成八種語言)。

一九八五年　《走進技術影像的宇宙》(Ins Universum der technischen Bilder,European Photography, Göttingen)。

一九八五年　在西歐，特別是在西德開始了活躍的出版和講座活動。雜誌和報紙的文章、論文和評論：Artforum, New York; Leonardo, Berkeley; Spuren, Hamburg;

一九八七年　《吸血烏賊》（*Vampyroteuthis infernalis*,Immatrix Publications/European Photography, Göttingen）（與路易·貝克〔Louis Bec〕一起出版）。《書寫還有未來嗎？》（*Die Schrift. Hat Schreiben Zukunft?* Immatrix Publications/European Photography）。

一九八八年　《線性的危機》（*Krise der Linearität*, Benteli, Bern）。

一九八九年　《假定》（*Angenommen. Eine Szenenfolge*, Immatrix Publications/ European Photography, Göttingen）。

一九九〇年　《後歷史》（*Nachgeschichten* Bollmann, Düsseldorf und Bensheim）。

一九九一年　《手勢：現象學初探》（*Gesten. Versuch einer Phänomenologie*, Bollmann, Düsseldorf und Bensheim）。應弗里德里希·奇特勒（Friedrich Kittler）的邀請，在波鴻魯爾大學擔任客座教授。五月三十日，傅拉瑟向董事會發表就職演講。隨後的三個短期研討課中，他將他在巴西和法國發展起來的傳播理論用於定位：「什麼是人類交流？」、「傳播結構」、「作為文

kultuRRevolution, Essen, Design Report, Frankfurt am Main; *Kunstforum International*, Ruppichteroth; *Arch+*, Aachen。

化批評的傳播學」。講座的副本在二〇〇九年出版：《傳播學重思》（*Kommunikologie weiter denken: Die Bochumer Vorlesungen, Fischer*）。十一月二十五日：在他的家鄉布拉格第一次公開演講，主題為「典範轉移」（*Paradigmenwechsel*）。十一月二十七日：維倫‧傅拉瑟在回程途中於捷克城鎮博爾（Bor）附近因一場交通事故去世。

參考文獻

Otl Aicher Kunst ist ein schlechter Ratgeber für Design. Eine kritische Stellungnahme zum Symposion des Internationalen Forums für Gestaltung In: *SüdwestPresse*, 2.9.1988

Max Bense Brasilianische Intelligenz. Eine cartesianische Reflexion Limes, Wiesbaden 1965

Gui Bonsiepe Interface: Design neu begreifen Bollmann, Mannheim 1996

Günther Busch/J. Hellmut Freund (Hrsg.) Gedanke und Gewissen. Essays aus 100 Jahren S. Fischer, Frankfurt am Main 1986

Klaus Thomas Edelmann/Gerrit Terstiege Gestaltung denken: Grundlagen texte zu Design und Architektur Birkhäuser, Basel/Boston/Berlin 2010

Michael Erlhoff Theorie des Designs Wilhelm Fink, München 2013

Vilém Flusser Die Schrift Immatrix Publications, Göttingen 1987

Vilém Flusser Gesten. Phänomenologische Skizzen Bollmann, Düsseldorf und Bensheim 1991

Vilém Flusser Bodenlos. Eine philosophische Autobiographie Mit einem Nachwort von Milton Vargas und editorischen Notizen von Edith Flusser und Stefan Bollmann, Bollmann, Düsseldorf und Bensheim 1992

Vilém Flusser Geschichte des Teufels European Photography, Göttingen 1993

Vilém Flusser Dinge und Undinge. Phänomenologische Skizzen Mit einem Nachwort von Florian Rötzer, Edition Akzente, Carl Hanser, München 1993

Sigfried Giedion Die Herrschaft der Mechanisierung. Ein Beitrag zur anony -

men Geschichte Mit einem Nachwort von Stanislaus von Moos, Europäische Verlagsanstalt, Frankfurt am Main 1982

Martina Griesser u.a. (Hrsg.) Gegen den Stand der Dinge: Objekte in Museen und Ausstellungen De Gruyter, Berlin/Boston 2016

Rainer Guldin/Gustavo Bernardo Vilém Flusser (1920–1991). Leben in der Bodenlosigkeit Transcript, Edition Kulturwissenschaft, Bielefeld 2017

Michael Hanke Vilém Flusser's Philosophy of Design: Sketching the Outlines and Mapping the Sources Flusser Studies 21, http://www.fl usserstudies.net

Martin Heidegger Sein und Zeit Niemeyer, Tübingen 1967 (Erstausgabe 1927)

IFG Ulm Internationales Forum für Gestaltung (Hrsg.) Gestaltung und neue Wirklichkeit. Tagung 1988 Selbstverlag, Ulm 1989

Felix Philipp Ingold Denker der Bodenlosigkeit In: *Neue Zürcher Zeitung,* 27.10.2018

Friedrich Kittler Der Prophet In: *Welt am Sonntag,* 8.3.2009

Abraham Moles Die Krise des Funktionalismus In: Form. *Zeitschrift für Gestaltung.* Nr. 41, März 1968

Anja Neidhardt 3 Fragen an: Rainer Guldin, Chefredakteur Flusser Studies In: *Form. Design Magazine,* Nr. 267, Sept/Okt. 2016

Martin Pawley Fahrende Architektur. Von Autos, in denen man lebt, und Rädern, die aussterben In: *Telepolis,* 28.7.2002

Bruno Preisendörfer Die Verwandlung der Dinge. Eine Zeitreise von 1950 bis morgen Galiani, Verlag Kiepenheuer & Witsch, Köln 2018

Walter Prigge Urbane Visionen in traurigen Tropen In: *Design Report,* Nr.6, Juli 1988

Volker Rapsch Überflusser. Die Festschrift zum 70. von Vilém Flusser Bollmann, Düsseldorf 1990

Andreas Ströhl Vilém Flusser (1920–1991). Phänomenologe der Kommunikation Böhlau, Wien 2013

Siegfried Zielinski/Peter Weibel mit Daniel Irrgang, Monai de Paula Antunes und Norval Baitello jr. (Hrsg.) Flusseriana. An Intellectual Toolbox ZKM/ Univocal, University of Minnesota Press, Minneapolis, Karlsruhe 2015

內文出處

Vom Wort Design In: *Design Report. Mitteilungen über den Stand der Dinge*, Nr. 15, Dezember 1990. Englische Fassung On the Term »Design« in: *Artforum international*, New York, Vol. 30, Nr. 7, März 1992.

Der Blick des Designers In: *Design Report*, Nr. 18/19, Dezember 1991.

Von Formen und Formeln In: *Design Report*, Nr. 20/21, Juni 1992.

Typen und Charaktere Manuskript zum Vortrag auf der Jahrestagung der Typographischen Gesellschaft München (TGM) am 8. Oktober 1991. Der Text wurde 1993 in der Schriftenreihe Aus Rede und Diskussion (TGM-Bibliothek) von der Typographischen Gesellschaft herausgegeben und Ende 1992 an die Mitglieder als Jahresgabe versandt. Wiederveröffentlicht in: *Die Revolution der Bilder. Der Flusser-Reader zu Kommunikation, Medien und Design*, Bollmann Verlag, Mannheim 1995.

Design als Theologie In: *Design Report*, Nr. 14, Oktober 1990.

Ethik im Industriedesign? Übersetzung der Abschrift eines Vortrags, den Flusser in englischer Sprache auf dem Kongress der »Akademie Industriele Vormgeving« in Eindhoven am 21. April 1991 frei gehalten hat. Erstpublikation unter dem Titel: *Ethics in Industrial Design? Ecological and anthropological feedback between tools and their users in der Zeitschrift: Industrieel ontwerpen*, Nr. 3, 1991. Dokumentation des gesamten Kongresses: *Report Symposium 20. 4. 1991*, hrsg. von Fré llgen, Stichting Akademie Industriele Vormgeving, Eindhoven 1991. Übersetzung aus dem Englischen von Anne

Hamilton.

Der Krieg und der Stand der Dinge In: *Design Report*, Nr. 16, März 1991.

Design: Hindernis zum Abräumen von Hindernissen Vortrag auf dem »Internationalen Forum für Gestaltung« (IFG) in Ulm am 2. September 1988. Erstpublikation des Typoskripts mit dem Titel Gebrauchsgegenstände, in: *Basler Zeitung*, 8. September 1988; wieder in: *Design Report*, Nr. 9, Januar 1989. Mitschrift des frei gehaltenen Vortrages in: *Gestaltung und neue Wirklichkeit. IFG Ulm Internationales Forum für Gestaltung, Tagung 1988*, Selbstverlag, Ulm, 1989

Schirm und Zelt Referat zum »Steirischen Herbst '90«, gehalten am 10. Oktober 1990 in Graz. Erstpublikation in: Auf, und, davon. *Eine Nomadologie der Neunziger.Herbstschrift Eins*, dritte Ausgabe, herausgegeben von Horst Gerhard Haberl und Werner Krause, Droschl, Graz Oktober 1990. Unter dem Titel *Zelte*; wieder in: Arch+. *Zeitschrift für Architektur und Städtebau*, Nr. 111, März 1992.

Menschen, Bücher und andere Rätsel Typoskript aus den frühen Siebzigerjahren. Erstveröff entlichung unter dem Titel Les Livres in: *La Force du Quotidien* (Die Macht des Alltäglichen), Maison Mame, Paris 1973. Collection médium. Portugiesische Version mit dem Titel *Livros* in: *Ficções Filosóficas* (Philosophische Fiktionen), São Paulo: Editora da Universidade de São Paulo, 1998. Der Text für das französische Buch wurde von Flusser ursprünglich in Englisch geschriebenen und von Jean Mesrie und Barbara Niceal übersetzt. Der hier vor liegende Text folgt der von Edith Flusser an gefertigten Übertragung ins Deutsche.

Der Hebel schlägt zurück In: *Design Report*, Nr. 12, Oktober 1989.

Warum eigentlich klappern die Schreibmaschinen? Erstveröff entlichung in: *Basler Zeitung*, 20. Oktober 1988; wieder in: Design Report, Nr. 11, August 1989.

Das Unterseeboot Erstpublikation. Typoskript aus dem Nachlass, vermutlich Ende der Fünfzigerjahre verfasst. Off enkundig plante Flusser im Jahr 1958 ein Buch, das unter anderem die Essays Im Wilden Westen, Der Vater und eben *Das Unterseeboot* enthalten sollte. Vgl. Rainer Guldin/Gustavo Bernardo: *Vilém Flusser* (1920–1991). *Ein Leben in der Bodenlosigkeit*, Transcript, Bielefeld 2017, S. 148.

Das Auto Erstveröff entlichung unter dem Titel *Les Automobiles in La Force du Quotidien* (Die Macht des Alltäglichen), Collection médium, Maison Mame, Paris 1973. Zunächst in Englisch geschrieben, dann von Jean Mesrie und Barbara Niceal ins Französische übertragen. Der vorliegende Text folgt der von Flusser angefertigten Über setzung ins Deutsche.

Die Fabrik Erstpublikation. Manuskripttitel: *Homo Faber*. Vortrag zum Unternehmergespräch der Aktiengesellschaft für Industrieplanung (Agiplan) zum Thema *Fabrik der Zukunft: Rückkehr der Architektur*, Mülheim/Ruhr, 5. März 1991.

Zur Zukunft der Werkstatt Typoskript zum Vortrag auf dem 1. WerkbundSymposium in der Villa Stuck, München, 8. bis 10. März 1991. Erst veröffentlichung in: *Werk und Zeit*, Hrsg.: Deutscher Werkbund DWB, 39. Jahrgang, 2. Quartal 1991. Transkript des gehaltenen Vortrags in: Absolute *Vilém Flusser* (Silvia Wagnermaier und Nils Röller Hrsg.), Orange-Press,

Freiburg 2003.

Nackte Wände Erstveröff entlichung unter dem Titel Walls, in: *Main Currents*, Vol. 30, No. 4, 1974. Deutsche Fassung in: Arch+, Nr. 111, März 1992. Aus dem Englischen von Andreas Bittis.

Durchlöchert wie ein Emmentaler Manuskripttitel: Häuser bauen. Erstveröff ent lichung unter dem Titel *Einiges über dachund mauerlose Häuser mit verschiedenen Kabelanschlüssen* in: *Basler Zeitung*, Nr. 69, 22. 3. 1989; wieder in: *Design Report*, Nr. 17, Juni 1991.

Wittgensteins Architektur In: *Mischa Kuball, Welt-Fall*, Juni Verlag, Mönchen gladbach, 1991.

Stadtpläne Erstveröffentlichung unter dem Titel: *Projetos Superpostos*, in: *O Estado de São Paulo, Suplemento Literário*, 4. 4. 1970 *Folha de São Paulo*, 1970. Aus dem Portugiesischen von Nicole Reinhardt.

Brasilia Erstveröffentlichung in: *Brasilien oder die Suche nach dem neuen Menschen*, Bollmann, Mannheim 1994. Dieser Essay ersetzt den gleichnamigen Text der vorangegangenen Auflagen, der einer Veröffentlichung der *Frankfurter Allgemeine Zeitung* (FAZ) folgte. In ihrer Ausgabe vom 3. Januar 1970 hatte die *FAZ* die beiden Flusser-Manuskipte *Brasilia oder Die Stadt welcher Zukunft? und Brasilia oder Durchkreuzte Entwürfe* unter dem Titel *Brasilia spiegelt den Widerspruch* zusammengefasst.

Städte entwerfen Gekürzte Fassung des gleichnamigen Kapitels in: Vilém Flusser: *Vom Subjekt zum Projekt, Schriften Bd. 3*, Bollmann Verlag, Mannheim 1994. Wieder in: *Die Revolution der Bilder. Der Flusser-Reader zu Kommunikation, Medien und Design*, Bollmann Verlag, Mannheim 1995. Englische Übersetzung

in: Vilém Flusser: *Writings*, Andreas Ströhl, Editor, Minneapolis/ London 2004.

Schamanen und Maskentänzer in: *Design Report*, Nr. 10, Mai 1989.

Form und Material Erstveröffentlichung unter dem Titel *Schein des Materials*, in: Wolfgang Drechsler/Peter Weibel: *Bildlicht*. Europa Verlag, Wien 1991. Die hier vorliegende gekürzte Fassung folgt dem Abdruck in: Arch+, Aachen/ Berlin, Nr. 111, März 1992.

Vom Fluss der Dinge Geschrieben im September 1982 für ein von der Zeitschrift *European Photography* konzipiertes Themenheft *New Abstractions*, das nicht erschien. Erstveröffentlichung unter dem Titel *Auf dem Weg zum Unding in: Die Revolution der Bilder, Der Flusser Reader zu Kommunikation, Medien und Design*, Bollmann Verlag, Mannheim 1995. Wieder in: Medienkultur, Fischer Taschenbuch Verlag, Frankfurt am Main 1997; und in: Standpunkte, *Texte zur Fotografie*. Hrsg. von Andreas Müller-Pohle, Edition Flusser 8, European Photography, Göttingen 1998.

國家圖書館出版品預行編目資料

設計的哲學 / 維倫·傅拉瑟（Vilém Flusser）著；連品婷 譯. -- 初版.
-- 臺北市：商周出版，城邦文化事業股份有限公司出版：英屬蓋曼
群島商家庭傳媒股份有限公司城邦分公司發行，民112.03
面；　公分
譯自：Vom Stand der Dinge : eine kleine Philosophie des Design.
ISBN 978-626-318-590-6（平裝）
1. CST: 設計　2. CST: 藝術哲學
960.1　　　　　　　　　　　　　　　　　　112001052

設計的哲學

Vom Stand der Dinge. Eine kleine Philosophie des Design

作　　　　　者 ／ 維倫·傅拉瑟（Vilém Flusser）
譯　　　　　者 ／ 連品婷
企 畫 選 書 ／ 林宏濤
責 任 編 輯 ／ 劉俊甫、林宏濤

版　　　　權 ／ 吳亭儀、林易萱
行 銷 業 務 ／ 黃崇華、周丹蘋、賴正祐
總 編 輯 ／ 楊如玉
總 經 理 ／ 彭之琬
發 行 人 ／ 何飛鵬
法 律 顧 問 ／ 元禾法律事務所　王子文律師
出　　　　版 ／ 商周出版
　　　　　　　城邦文化事業股份有限公司
　　　　　　　臺北市中山區民生東路二段141號9樓
　　　　　　　電話：(02) 2500-7008 傳真：(02) 2500-7759
　　　　　　　E-mail：bwp.service@cite.com.tw
發　　　　行 ／ 英屬蓋曼群島商家庭傳媒股份有限公司城邦分公司
　　　　　　　臺北市中山區民生東路二段141號2樓
　　　　　　　書虫客服務專線：(02) 2500-7718・(02) 2500-7719
　　　　　　　24小時傳真服務：(02) 2500-1990・(02) 2500-1991
　　　　　　　服務時間：週一至週五09:30-12:00・13:30-17:00
　　　　　　　郵撥帳號：19863813　戶名：書虫股份有限公司
　　　　　　　E-mail：service@readingclub.com.tw
　　　　　　　歡迎光臨城邦讀書花園 網址：www.cite.com.tw
香 港 發 行 所 ／ 城邦（香港）出版集團有限公司
　　　　　　　香港灣仔駱克道193號東超商業中心1樓
　　　　　　　電話：(852) 2508-6231　傳真：(852) 2578-9337
　　　　　　　E-mail：hkcite@biznetvigator.com
馬 新 發 行 所 ／ 城邦(馬新)出版集團 Cité (M) Sdn. Bhd.
　　　　　　　41, Jalan Radin Anum, Bandar Baru Sri Petaling,
　　　　　　　57000 Kuala Lumpur, Malaysia
　　　　　　　電話：(603) 9057-8822　傳真：(603) 9057-6622
　　　　　　　E-mail：cite@cite.com.my

封 面 設 計 ／ 周家瑤
排　　　　版 ／ 新鑫電腦排版工作室
印　　　　刷 ／ 韋懋印刷有限公司
經 銷 商 ／ 聯合發行股份有限公司
　　　　　　　電話：(02) 2917-8022　傳真：(02) 2911-0053
　　　　　　　地址：新北市231新店區寶橋路235巷6弄6號2樓

■2023年（民112）3月初版1刷
定價 360元

Printed in Taiwan
城邦讀書花園
www.cite.com.tw

Original title: VOM STAND DER DINGE. EINE KLEINE PHILOSOPHIE DES DESIGN by Vilem Flusser
Complex Chinese translation copyright © 2023 by Business Weekly Publications, a division of Cité Publishing Ltd.
through Peony Literary Agency Limited
All Rights Reserved.